DIBUJO,
LUEGO
PIENSO

JAVIRROYO

DIBUJO,
LUEGO
PIENSO

Lumen

Papel certificado por el Forest Stewardship Council®

Penguin
Random House
Grupo Editorial

Primera edición: marzo de 2023

© 2023, Javirroyo
© 2023, Penguin Random House Grupo Editorial, S.A.U.
Travessera de Gràcia, 47-49. 08021 Barcelona

Printed in Spain – Impreso en España

ISBN: 978-84-264-2474-7
Depósito legal: B-954-2023

Compuesto en Chispum Studio
Impreso en Índice, S. L., Barcelona

H 4 2 4 7 4 7

A Idoia, a Nico y a Lola. A mis padres. A mis maestras y maestros. A todas mis alumnas y alumnos. A mis compañeras ilustradoras

Por la motivación y el aprendizaje recibido

«EL CEREBRO DIRIGE
LA MANO, PERO LA MANO
A SU VEZ DIRIGE AL CEREBRO.
LA REALIZACIÓN DE UNA OBRA
TENDRÁ UN EFECTO PLÁSTICO
SOBRE EL PROPIO CEREBRO».

Pierre d'Argyll, artista
Dolores Fernández, profesora de Bellas Artes
en la Universidad Complutense de Madrid

EL CHISPAZO

El 5 de diciembre de 2016 me ocurrió algo inesperado. Resolví un problema que venía arrastrando desde hacía un tiempo: fue de repente, en una milésima de segundo, como se resuelven realmente todos los problemas. Mi obsesión era la de **simplificar la forma** de mis dibujos. La historia es que ese 5 de diciembre pensé: «No hay nada más simple que una línea», y me propuse representar esta idea: «Toda una vida trabajando para luego morirte». Lo que dibujé inmediatamente, entre emocionado y nervioso, fue esto:

Tuve ese momento ¡eureka!, ese chispazo del que tan poco sabemos, pero del que nos gustaría saber más para controlarlo y poder utilizarlo como quien controla una máquina de ideas.

PROCESO CREATIVO

CHISPA

CONEXIÓN

FUEGO

PASIÓN

Siempre me ha gustado contar historias. Comencé leyendo cómics cuando era muy pequeñito: tebeos de *Mortadelo y Filemón* y de *Zipi y Zape*. Ahí empecé a imitar a Francisco Ibáñez, autor de *Mortadelo y Filemón*, a Jan, autor de *Superlópez*, y a otros dibujantes de la escuela Bruguera. A partir de ahí siempre he dibujado.

En el camino que va desde entonces hasta ahora, he intentado simplificar mi manera de dibujar, de modo que la formalización de los dibujos no me llevara apenas tiempo y el recorrido que va de la cabeza a la mano fuera cada vez más corto. Porque para mí un papel en blanco es un territorio donde contar historias de forma fluida y sencilla... y porque quería «escribir con dibujos».

Con la representación del esquema de Birth-Work-Death había conseguido plasmar una idea de un modo completamente esquemático, usando el mínimo de elementos: si lo simplificaba un poco más, ya no se entendería.

En ese momento se me abrió un mundo. Por falta de tiempo, hacía menos de un año que había dejado de impartir clases en LCI, una escuela de diseño gráfico de Barcelona, donde estudiábamos todas las formas de representación gráfica para transmitir datos e información. En el inicio del curso, yo les ponía estas dos imágenes a los estudiantes:

5000 a.C.
Cueva de Cogul (Lleida)

2023 d.C.
Plano del metro de Barcelona

A continuación, les hacía notar que esas dos imágenes, tan lejanas en el tiempo, tenían en realidad una conexión mucho más fuerte de la que imaginaban. Es una conexión relacionada con la representación gráfica. **Te reto a que escribas en una hoja qué puntos en común encuentras entre las dos imágenes.** Cuando lo tengas, pasa de página.

¿Ya? Bueno, hay una relación que me interesa resaltar: en la imagen de la cueva, hay una especie de cierva embarazada. Sabemos que está embarazada porque el dibujo nos muestra su útero y dos manchitas dentro. **Nos da una información que no sería visible a nuestros ojos**: está embarazada de dos cervatillos. La imagen del plano del metro también nos da información que no vemos directamente: nos indica por dónde transcurre el camino del metro, dónde están las paradas y qué líneas —representadas mediante un código de color— conectan con otras líneas. Las dos imágenes transmiten información no visible a través de esquemas y, en el caso de la cueva de Cogul, estamos ante la primera infografía de la historia.

Cuando realicé mi primer esquema Birth-Work-Death, en mi cabeza se unieron aquellos lenguajes simples con la idea de transmitir con ellos opiniones o relatos, en lugar de información pura y dura. Además, los esquemas sencillos podían contener gran cantidad de información, que el observador extrae de forma empática. Estaba empezando a trabajar con un material realmente potente.

Los esquemas utilizados para infografías nos abren un mundo.

Ahí comencé a trabajar con otras representaciones arquetípicas de **gráficos y diagramas**, **analogías abstractas** o **alegorías**.

Y dibujé esquemas de todo tipo, utilizándolos para contar ideas.
A partir de ese momento me puse el reto de publicar un dibujo al día en Instagram. He aquí algunos de los esquemas que uso:

GRÁFICA DE TARTA DIAGRAMA DE VENN DIAGRAMA CONCÉNTRICO LÍNEA DEL TIEMPO

GRÁFICO DE LÍNEA MAPA MENTAL ISOTIPO MAPA DE METRO

LABERINTO CARAS DE CHERNOFF MAPA PERFIL DE CABEZA

PIRÁMIDE ICEBERG UNIVERSO RELOJ

MONTAÑA RUSA MARATÓN EVOLUCIÓN CADENA DE ALIMENTACIÓN

NACER

MORIR

NACER

MORIR

SUPERMERCADO

CAMPO DE REFUGIADOS

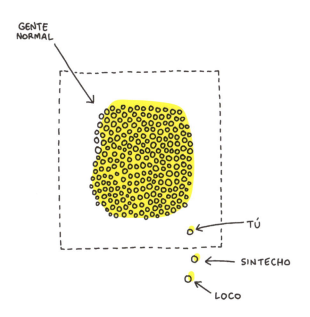

GENTE NORMAL

TÚ

SINTECHO

LOCO

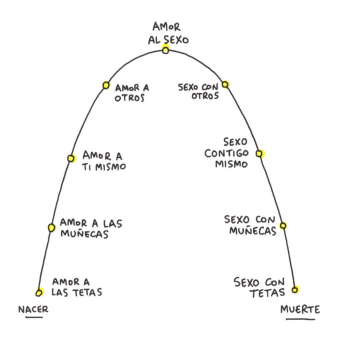

AMOR
AL SEXO

AMOR A
OTROS

SEXO CON
OTROS

AMOR A
TI MISMO

SEXO
CONTIGO
MISMO

AMOR A LAS
MUÑECAS

SEXO CON
MUÑECAS

AMOR A
LAS TETAS

SEXO CON
TETAS

NACER

MUERTE

NACER

PARQUE DEL OLVIDO

TREN DE TU AMOR VERDADERO

CALLE DE LA INFANCIA PERDIDA EN EL COLE

AVENIDA DEL TRABAJO ABURRIDO

PALACIO
DEL ÉXITO

CALLE DE LO PEOR

C/ ME ABURRO

TIENDA DE
LOS MOMENTOS
FELICES

CASA DE
LAS GRANDES
IDEAS

CALLE DE LAS REUNIONES LARGAS E IMPRODUCTIVAS

C/ ME QUIERO

AVDA. DEL RIDÍCULO

CALLE DE LAS REUNIONES LARGAS E IMPRODUCTIVAS

ROTONDA DE LAS OBSESIONES

CALLE DE LAS RISAS

CALLE PATÉTICA

CALLE DEL SEXO INCREÍBLE

MORIR

NACER ENAMORARTE MORIR

NACER OXIDACIÓN MORIR

NACER PIEDRA LA MISMA PIEDRA OTRA VEZ MORIR

AMAR · AMAR · AMAR · AMAR · AMAR
NACER · ODIAR · ODIAR · ODIAR · ODIAR · MORIR

NACER · ¿QUIÉNES SOMOS? · ¿DE DÓNDE VENIMOS? · ¿A DÓNDE VAMOS? · MORIR

NACER · PRIMAVERA · VERANO · OTOÑO · MORIR · INVIERNO

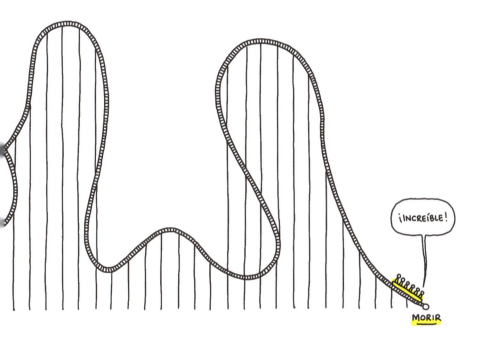

Sorprendentemente, el hecho de simplificar los dibujos hacía que llegaran a muchísima gente y, como consecuencia, mis redes iban creciendo. De ese modo aprendí que las formas simples generan mucha más empatía con los lectores.

Así, durante 2019 empecé a darle vueltas a la posibilidad de hacer un taller de creatividad en el que utilizar el dibujo como herramienta y que fuera útil a cualquier persona, aunque no estuviese habituada a dibujar en su día a día. La idea es que, si utilizamos algo tan simple como los esquemas para comunicar ideas a través del dibujo, cualquiera puede disfrutar del acto creativo.

Esto fue lo que escribí en una nota:

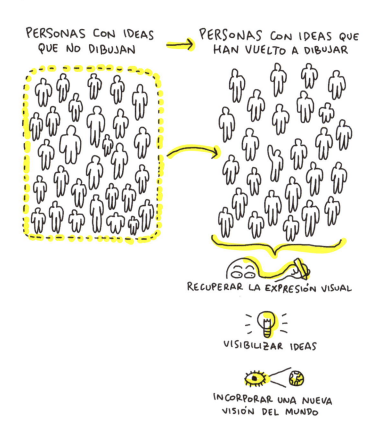

PERSONAS CON IDEAS QUE NO DIBUJAN → PERSONAS CON IDEAS QUE HAN VUELTO A DIBUJAR

RECUPERAR LA EXPRESIÓN VISUAL

VISIBILIZAR IDEAS

INCORPORAR UNA NUEVA VISIÓN DEL MUNDO

En 2020, en los huecos que la pandemia del coronavirus dejaba libres, impartí mis primeros talleres y me sorprendió mucho la aceptación que tenían y el proceso que vivían los asistentes durante y después del taller. Por los talleres han pasado administrativos, abogadas, personal sanitario, gestoras, profesoras, industriales, ejecutivas... De entrada, la mayoría de los que se apuntaban no venían de actividades relacionadas tradicionalmente con la creatividad, aunque también asistieron profesionales más vinculados a ella, como arquitectas, ilustradoras, actrices, diseñadoras y un largo etcétera muy variopinto. Y en todos acababa encendiéndose la inquietud por explorar su lado creativo. Una llama que podía llegar a prender en su vida diaria o en su profesión.

Un año más tarde me puse a planear este libro como una herramienta para desarrollar la creatividad. Un gimnasio de ideas al que acudir para aprender a disfrutar, a llevar una vida elegida, creativa y feliz.

Un libro que me ayudaría también a mí mismo a entender mi propio proceso creativo, indagar en este universo de la creatividad y hacerlo desde la práctica, para así poder compartirlo con el resto del mundo. Nada me hace más feliz que compartir lo que sé, sobre todo a través del dibujo.

¿POR QUÉ ANALIZAR EL PROCESO CREATIVO? ¿POR QUÉ A TRAVÉS DEL DIBUJO?

Destilar estas páginas ha sido algo muy complicado. Eso de intentar mirarte a ti mismo y escudriñar en tu propio proceso creativo... ¡buff! Aun así, es gracioso, porque es algo que por un lado practico a diario, aun cuando me resulte difícil hablar de ello o definirlo. Y por el otro, es algo acerca de lo que se nos pregunta muy a menudo a quienes nos dedicamos a la expresión artística.

Mi interés por averiguar más sobre el proceso creativo nace de la intuición de que todas las personas llegan a las ideas de un modo parecido. Por lo tanto, se puede explicar y usar como herramienta.

Así que pensé que la mejor manera de abordar este proceso era a través de mi propia experiencia creativa. Porque además de ser lo más honesto, es la forma empírica más directa que conozco.

Y es así: tengo una obsesión con el mundo de los procesos creativos y la creatividad. En primer lugar, porque la creatividad nos define como seres vivos: el ser humano es creativo por naturaleza. Aprendió a serlo hace miles de años para sobrevivir en contextos de cambio. Incluso los animales y las plantas son creativos. Cualquier animal será capaz de hallar medios creativos, cuando se enfrente al dilema de obtener alimento o huir de un depredador. También las plantas, en su lucha por la supervivencia, buscarán a través de las raíces los suelos que les proporcionen más nutrientes, e incluso se valdrán de los insectos para incrementar su éxito en el proceso de reproducción.

Pero volvamos a la relación entre creatividad y dibujo. ¿Por qué utilizo el dibujo para hablar de creatividad? En primer lugar, porque es mi medio natural, a través del cual me comunico y me expreso.

En segundo lugar, porque la creatividad necesita cobrar cuerpo y hacerse tangible, ya sea en un proyecto, en una escultura, en un lienzo o en aquello que para mí es más directo: el dibujo. Un medio que puede ser igual de directo para mucha gente y que, acompañado de la escritura, es una gran herramienta para transmitir nuevas ideas.

¡HOMBRE, AMIGO CEREBRO! HOY TE VEO MUY QUEMADO, JA, JA.

NO ME HABLES... NO SÉ PARA QUÉ DEDIQUÉ CINCO AÑOS DE MI VIDA A ESTUDIAR UNA INGENIERÍA...

SÍ, BUENO... TENGO UN SUELDO ALTO, CATORCE PAGAS. LA POSIBILIDAD DE VIAJAR DE VEZ EN CUANDO...

PERO ME TIRO UN DÍA SÍ Y OTRO TAMBIÉN CALCULANDO ESTRUCTURAS...

SIENTO QUE HAGO SIEMPRE LO MISMO Y QUE FORMO PARTE DE UN SISTEMA QUE CONSTRUYE PUENTES O PABELLONES DEPORTIVOS QUE NUNCA VEO EN PERSONA. SOLO LOS VEO EN EL PLANO Y EN NÚMEROS...

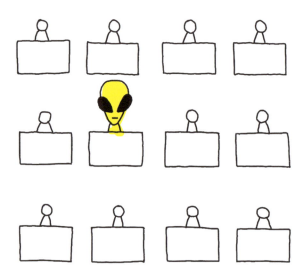

PRIMER DÍA EN EL TRABAJO

NACER

ESPERAR PARA COMER

ESPERAR PARA MEAR

ESPERAR LA SIGUIENTE TEMPORADA DE UNA SERIE

ESPERAR PARA DEJAR LA ESCUELA

ESPERAR LAS NOTAS

ESPERAR EN LA COLA DEL DNI

ESPERAR EL PRIMER BESO

ESPERAR TU PRIMER AMOR

ESPERAR TU PRIMER HIJO

ESPERAR TU SEGUNDO HIJO

ESPERAR ALGO DE TU PAREJA

ESPERAR EL DIVORCIO

ESPERAR A MORIR

MORIR

HE MONTADO UN GIMNASIO PARA ENTRENAR EL CEREBRO Y GENERAR IDEAS

EL GIMNASIO DE IDEAS

Tú y yo vamos a entrenar como si hiciéramos atletismo, porque entre el ejercicio de la creatividad y el del atletismo hay muchos puntos en común. Para empezar, y aunque haya otros corredores implicados, en ambas actividades la primera competición es siempre con uno mismo, esperando superar la marca personal.

En el dibujo es igual. Cada persona tendrá su propia voz creativa, así que en esta competición solo compites tú. Competirás por hacer algo que realmente te ilusione y te lleve a un lugar donde seas feliz.

Nuestra pista de entrenamiento será el propio dibujo, que llevará las ideas desde la línea de salida en nuestro interior hasta la meta sobre el papel.

Yo seré tu entrenador, y llevaremos un cronómetro para hacer las actividades que voy a proponerte. Entrenaremos con tiempos limitados, dibujaremos contra reloj para ser mejores. Porque si entrenas continuamente, cuando tengas que salir a competir y a crear al mundo real, tendrás los músculos cerebrales preparados para ello.

¿LOS BENEFICIOS?

MAYOR AGILIDAD CEREBRAL

MAYOR CAPACIDAD DE COMUNICACIÓN

MAYOR CAPACIDAD DE REFLEXIÓN

MAYOR PERSPECTIVA ANTE LOS PROBLEMAS COTIDIANOS

MAYOR AUTOESTIMA

MAYOR DISFRUTE

LO HAREMOS EN 7 PASOS:

1. MOTIVARTE A SACO.

2. PERDER EL MIEDO AL GIMNASIO.

3. CONECTAR CHURRAS CON MERINAS.

4. HACERTE PREGUNTAS Y SALIR DE LA ZONA DE CONFORT.

5. EMPATIZAR Y TRABAJAR EL SENTIDO DEL HUMOR.

6. SIMPLIFICAR.

7. VIVIR UNA VIDA CREATIVA.

ESTE SERÁ NUESTRO GIMNASIO DE IDEAS. LO IMPORTANTE ES NO DEJAR DE ENTRENAR NUNCA. SI LOS MÚSICOS Y LOS ATLETAS ENTRENAN A DIARIO, ¿POR QUÉ HA DE SER DIFERENTE PARA LA CREATIVIDAD?

EN LA ELÍPTICA DE LA MOTIVACIÓN TRABAJAREMOS **LA CONFIANZA** EN UNA MISMA. TAMBIÉN LA BÚSQUEDA DE AQUELLO QUE NOS CONECTE CON LO QUE NOS HARÁ MÁS FELICES, PARA **DEDICARLE EL TIEMPO ADECUADO** Y **DISPONER DEL ESPACIO PARA DESARROLLARLO.**

1

CALENTAMIENTO MOTIVACIONAL

LE PERDEREMOS EL MIEDO AL GIMNASIO AL DESCUBRIR QUE NO HEMOS DE SER PERFECTOS Y AL PONERNOS REGLAS PARA PODER TRABAJAR LAS IDEAS CON UN SENTIDO Y NOTANDO QUE AMAMOS NUESTRO TRABAJO.

2

BICICLETA DE PERDER EL MIEDO AL GIMNASIO

LA CINTA CONECTORA TE ENSEÑARÁ A **FLUIR**, A CONECTAR CONCEPTOS Y PRODUCIR IMÁGENES QUE NO ESPERABAS, OBJETOS, PALABRAS O PROYECTOS... ENTRENARÁS PARA PENSAR SIN LIMITACIONES, A DEJAR QUE LAS IDEAS FLUYAN, **SIN CENSURA.**

3

CINTA CONECTORA

AQUÍ VAMOS A **SALIR DE LA ZONA DE CONFORT**, NOS HAREMOS **PREGUNTAS** Y FORZAREMOS QUE APAREZCAN **RESULTADOS ORIGINALES** QUE ANTES SE NOS HUBIERAN PASADO POR ALTO.

4

REMO DE LAS PREGUNTAS

5

SENTADILLAS DE LA EMPATÍA Y EL HUMOR

CUANDO LLEGUEMOS A ESTE PUNTO, PODREMOS **EXPERIMENTAR LA FLEXIBILIDAD MENTAL.** GENERAREMOS IDEAS DE CALIDAD GRACIAS A **COMPRENDER OTROS MUNDOS DIFERENTES**, INTEGRARLOS Y CONECTARLOS ENTRE SÍ. SEREMOS CAPACES DE TRABAJAR CON ALGO TAN COMPLEJO COMO EL HUMOR.

CON ELLAS APRENDEREMOS A **SINTETIZAR HISTORIAS COMPLEJAS** EN **IDEAS SIMPLES**, CON EL OBJETIVO DE LLEGAR A MÁS GENTE CON NUESTROS MENSAJES.

6

PESAS DE SIMPLIFICAR

7

ESTIRAMIENTOS Y DIETA DE LA VIDA CREATIVA

Y PARA TERMINAR, ESTIRAREMOS PARA NO AGARROTARNOS Y NOS PONDREMOS UNA **DIETA CREATIVA** QUE CONSISTIRÁ EN ESTAR ABIERTOS A NUEVOS INPUTS Y A DISFRUTAR DE LO QUE APRENDAMOS PARA INTENTAR SER FELICES EN EL DÍA A DÍA.

1. MOTIVARTE A SACO

¡JUGAR!

¿Hace cuánto que no te diviertes? ¿Hace cuánto que no haces nada realmente improductivo? Deja de mirar el reloj, el móvil o las redes sociales. Y juega.

Jamás he dejado de jugar. Es más, no trabajo: juego. Es lo que hace la mayoría de la gente que realmente ha convertido su pasión en su actividad diaria. Pero, además de jugar, me gusta cambiar de juego cada cierto tiempo, porque si no, es aburrido.

Es lo que les pasa a los bebés. Si tienes la suerte de tener una amiga o amigo con un bebé de siete meses o más en brazos, prueba a esconderte detrás de ella o él sin que el bebé te vea, y sal de pronto emitiendo el sonido de una rana (invéntate el sonido): la primera vez el crío sonreirá o se sorprenderá. Repite de nuevo la acción. Y ahora otra vez. Seguramente a la tercera o la cuarta, el bebé se aburra y mire para otro lado.

De pequeño, cuando jugaba con los Playmobil, inventaba historias, me reía, me ponía triste, jugaba con rabia... Probaba y entrenaba las habilidades sociales, las emociones y la inventiva con ellos, como una suerte de mundo virtual sin consecuencias donde practicar sobre la vida, inventar y generar posibilidades. Cuando dibujo, sigo llevando a mi trabajo diario ese mundo del juego. Me he sorprendido más de una vez haciendo una viñeta de humor y riéndome delante de ella.

No soy el único a quien le ocurre. El gran Forges me contaba que le pasaba lo mismo al dibujar: jugaba, conversaba con sus viñetas y se reía. E igual que a veces me río, algunas viñetas me ponen de mal humor porque representan una injusticia, o me avergüenzan porque me veo reflejado en ellas, como en un espejo.

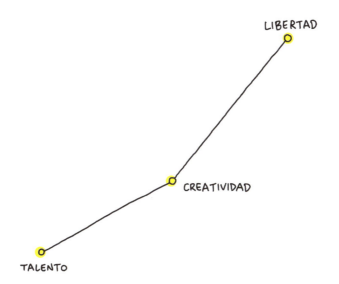

TALENTO — CREATIVIDAD — LIBERTAD

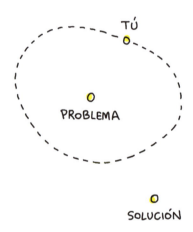

TÚ

PROBLEMA

SOLUCIÓN

LA MEJOR
SOLUCIÓN

VIDA CREATIVA

NO HAS HECHO NADA HAS HECHO ALGO LO HAS HECHO TODO

1 ———————— 2 ———————— 3

CREES QUE LO SABES TODO SABES ALGO TIENES MIEDO

¿POR QUÉ DEJAMOS DE DIBUJAR?

Una de las razones por las que ya no jugamos y perdemos esa libertad creativa es porque en un momento determinado dejamos de dibujar. El dibujo era ese vehículo rápido con el que transportar ideas de nuestro interior hacia el exterior. Y un día paramos de usarlo.

El dibujo es una herramienta para visibilizar nuestras ideas, para hacerlas realidad. De niños, usamos el dibujo de forma natural para expresarnos. Aunque no lo recuerdes, cuando tenías apenas un año y medio ya eras capaz de agarrar un lapicero y restregarlo por alguna superficie con la simple intención de verificar cómo funcionaba tu brazo, cómo podía moverse hacia los lados. Se trataba de ensayos motores de verificación del propio cuerpo (movías el brazo, manchabas con el lápiz un papel y así visualizabas de manera gráfica su movimiento), como si estuviéramos aprendiendo a movernos con él y dejar una huella.

Hacia los dos años ya combinabas círculos y líneas para crear formas. Sobre los tres esbozabas figuras humanas y de los cuatro a los seis años representabas la realidad que te rodeaba: tu casa, tu familia, tu escuela, tus juguetes y también todo aquello que ibas incorporando a tu imaginación. De los seis a los diez años es cuando técnicamente podías manejar el lápiz con destreza y a los diez ya eras capaz de expresar muchísimas cosas a través del dibujo.

En mi clase TODAS las niñas y los niños de diez años dibujaban. No tenían ningún problema en hacerlo cuando se les proponía. Es en ese punto cúspide de habilidades a través del dibujo cuando bastantes niños van abandonándolo de forma progresiva. Y de repente, un día, de adultos, cuando alguien te pregunta: «¿Podrías hacer una casa con un paisaje y un coche?», respondes: «No, yo no sé dibujar». En ese momento hemos fallado como sociedad. Hemos hecho que muchos niños, futuros adultos, abandonen para siempre un medio expresivo y de comunicación muy valioso en sus vidas. Un elemento que los conectaba con el juego y con la creatividad. Pero realmente, ¿a qué se debe ese abandono?

Hay varias teorías; yo resaltaré las tres más importantes:

1. Restarle importancia a las asignaturas relacionadas con el arte. A partir de los diez años aproximadamente, el sistema educativo empieza a dar más importancia a las matemáticas, a la lengua, a las ciencias y a aquellas materias que, conforme a la opinión generalizada, la sociedad requiere de forma más práctica. Así, las artes quedan como asignaturas «marías», fáciles de aprobar. Al advertir cómo se infravaloran las habilidades artísticas, la mayoría de los niños reniegan del dibujo. No lo ven como algo importante. Ese día el sistema educativo es derrotado.

2. No tratar el dibujo como un lenguaje. Esto lo he vivido y lo sigo viviendo en mi experiencia como dibujante: mi aproximación al dibujo, antes que disciplina artística, es como sistema de comunicación, como un lenguaje en sí mismo, que es lo que era antes de que la humanidad convirtiese el lenguaje gráfico en los alfabetos que hemos heredado (excepto en las culturas orientales, donde aún se conserva de forma más evidente). De hecho, todos aprendemos a escribir «dibujando letras». Cuando se pierde esta concepción del dibujo como un lenguaje, perdemos todo un sistema de comunicación gráfica, tan importante en nuestro mundo actual.

3. La crisis de la representación. Existe una creencia muy popular de que un dibujo, cuanto más se acerca a la representación realista, a la realidad, mejor es. Llega el día en el que el niño absorbe esa idea de que, para dibujar bien, su dibujo debe ser figurativo. Ese día, muchos niños dejan de disfrutar con algo que en realidad tenía que ver más con la investigación y el juego que con el hecho de representar cosas de manera figurativa. Y de nuevo, volvemos a perder como sociedad.

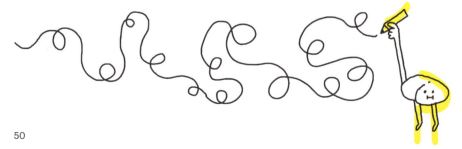

RETO: EL AUTORRETRATO A PARTIR DE TU FORMA DE SER

Vamos a empezar a jugar... Y lo primero que vamos a hacer es recuperar el dibujo allá donde lo dejamos, y fijarnos en nosotras mismas. Dibujaremos un autorretrato de la forma más esquemática posible y trabajaremos los datos subjetivos.

Materiales: Papel, lápiz o rotulador.

Tiempo: 15 minutos para hacer al menos un dibujo por cada descripción.

Cómo lo haremos:

1. Escribe en una hoja un listado de descripciones que hablen de ti en estos ámbitos. Algo del estilo de «Cómo eres tú ante...»:

Ejemplos:

El amor	*Soy apasionada y libre*
El desamor	*Me pone triste*
El tiempo	*Soy ansiosa*
La forma de vestir	*Práctica*
Las conversaciones	*Soy una oreja*
La idea de hogar	*Me gusta cuidarlo*
La niñez	*Sigo siendo una niña*
La familia	*Si me dan libertad, soy familiar*
Los amigos	*Sociable, cuidadosa y festiva*
El rencor	*Solo si hacen daño a quienes quiero*
La envidia	*No soy envidiosa*
La alegría	*Soy muy alegre*
La fantasía	*Mi mundo*
El trabajo	*El juego*

2. Dibuja una silueta como esta:

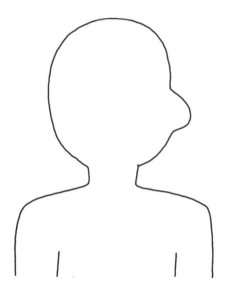

3. A continuación, escoge una de las descripciones que has hecho en el listado y dibújala en el interior de la silueta. Puedes usar dibujos o textos. Aquí tienes algunos ejemplos.

ANSIOSA

SOCIABLE

LIBRE

MOTIVACIÓN Y CONFIANZA

Esta foto es de un internado de niñas de Zaragoza. Ellas son mi tía Concha (a la izquierda con una guitarra, en la primera demostración de postureo anterior a Instagram) y mi madre, Pilar, con una bandurria. Unos años antes de esta foto, vivieron una situación difícil en la que su padre maltrataba a su madre y vivía de ella sin trabajar. Harta, mi abuela decidió huir con sus dos hijas, pero en aquella época, en plena dictadura de Franco, las mujeres no tenían derecho a llevarse a sus hijas sin el permiso del marido, así que mi abuelo la denunció y, justo en el momento en el que iban a tomar un autobús hacia Navarra, la policía detuvo a mi abuela y metieron a mi tía y a mi madre en ese internado.

Más allá del terrible drama que pudiera suponer para cualquier niña de su edad ingresar en un centro privada de su libertad y de su entorno afectivo, mi madre supo revertir la situación con una admirable actitud de resiliencia. Aprovechó los años allí internada para aprender una carrera musical, cosa que no habría podido hacer si se hubiese criado con su madre, porque no hubiesen podido permitírselo.

Gracias a su carrera musical, en mi casa siempre hubo canciones y un espíritu feliz y alegre que me ha acompañado toda la vida. Además, siempre había niños, porque mi madre impartía clases en la habitación del piano, en casa. Y yo me dedicaba a incordiar y a reírme con los alumnos. Tanto la música en casa como el hecho de que hubiera muchos niños reforzaron mi lado artístico y social.

Por otra parte, aprendí a dibujar al personaje de Mortadelo desde los cinco años. Eso supuso que se me nombrara dibujante «oficial» de primero de primaria del San Braulio, una escuela pública en un barrio obrero de Zaragoza. Todos los compañeros y compañeras de clase me pedían que les dibujara un Mortadelo, y yo se lo dibujaba. ¡Qué orgullo!

Para un niño como yo, que no era especialmente hábil jugando al fútbol a la hora del recreo, tener un ámbito en el que destacaba en clase era toda una suerte y me hacía sentir muy bien.

Era una motivación muy fuerte, porque obtenía un reconocimiento inmediato y un papel en la estructura social de clase. De modo que ya desde los cinco años y de forma natural decidí que quería dibujar; no es muy común, pero a mí me ocurrió así. También cuando llegaba a casa mis padres me animaban a hacerlo, y lo valoraban. De hecho, empecé a dibujar Mortadelos porque mi padre traía cada sábado, después de trabajar, un tebeo de *Mortadelo* para mí y otro de *Zipi y Zape* para mi hermano Juanjo. Mi hermano pasaba bastante de los cómics y yo acababa zampándome el suyo y el mío. Además de la alegría de la música de mi madre, tuve los tebeos que me traía mi padre, apoyo y, por tanto, seguridad.

Toda una suerte.

Unos años más tarde, tuve un profesor de educación física, Andrés Gracia Burillo (don Andrés), que fue un verdadero *coach* para toda una generación de alumnos. Nos inculcó el amor por el atletismo y con su esfuerzo nos consiguió un foso de salto de longitud, materiales como colchonetas y otros para practicar salto de altura y bolas de hierro y discos para practicar levantamiento de peso. También chándales oficiales del colegio.

Organizó un equipo de chicas y chicos al que todos los fines de semana llevaba a las competiciones de atletismo de Zaragoza (crosses, campeonatos o encuentros, etcétera), usando su tiempo libre para motivarnos, para empoderarnos desde pequeños. El resultado es que muchos de esos niños y niñas acabaron federándose y compitiendo de forma profesional, a nivel nacional e incluso internacional. Mi hermano, por ejemplo, sigue compitiendo hoy como veterano. Una generación completa de niños de barrio asistió a competiciones de élite en atletismo y, lo que es más importante, introdujo en sus vidas todos los valores de ese deporte. Y eso lo hizo un solo maestro.

Un muy buen maestro.

PASIÓN

TALENTO

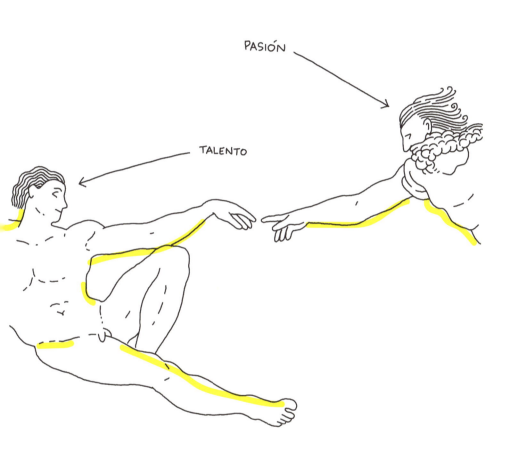

Además, publicaba todas las marcas y los récords en un pequeño periódico mensual hecho con fotocopias, y ahí es donde don Andrés tuvo un papel muy importante en mi vida. Aunque yo seguía sin ser de los que sobresalían en deporte, en sexto de primaria llegó a un acuerdo secreto conmigo por el cual, si yo iba a las competiciones de atletismo como comodín, y hacía una tira de cómic para el miniperiódico de las marcas, me pondría un 10 en educación física.

La parte de dibujar era un regalo para mí, porque suponía colaborar en un periódico que luego leerían todos los amigos y compañeros de la escuela... y de paso leerían mi cómic, sobre un personaje que se llamaba Faustino Chándal y que hacía lo que podía a pesar de su sobrepeso. Aparte de eso, cada fin de semana en los campeonatos escolares de atletismo hacía de suplente del equipo, de forma que si uno de los titulares fallaba o se lesionaba, yo salía en su lugar; siempre quedaba de los últimos, pero puntuaba para el equipo, que es de lo que se trataba.

Así, competí en peso, longitud, vallas, resistencia, velocidad y toooodas las pruebas de atletismo que te imagines. Quedar el último no me importaba, porque tenía la motivación de don Andrés y la de mis dibujos. Mi motivación era del doscientos por cien. Un día, ya en el último año antes de ir al instituto, don Andrés me dio un sobre con una bonita poesía y 50 pesetas (unos 80 céntimos hoy, que en aquella época sería como dar 3 euros a un niño). De repente le dio un valor económico a mis colaboraciones, vino a decirme que podría ganarme la vida con ello. Fue muy importante.

Pero lo más importante y generoso fue su poesía. Aquí la tienes:

GRACIAS, DON ANDRÉS, POR LA POESÍA Y LA MOTIVACIÓN.

Al buen amigo Javier
de Faustino Chandal padre,
y de otros muchos dibujos
autor ya importante y grande.

Que el ingenio se te guarde
y que tu mano siga ágil
para alegrar a los niños
con tus claros personajes.

Inventa, dibuja, pinta
que así empezaron los
Goya, El Greco y Velázquez,
Zurbarán y Miguel Ángel

y tantos y tantos más
inmortales de una lista
en la memoria grabados
como famosos sin par.

Según el proberbio chino
de que a mil precede
un paso, has comenzado el
camino, conafición y buen
tino.

Tu Profesor de EF.

D. Andrés Burillo Gracia.

Zaragoza, 22 de Enero de 1.986

Años más tarde, cuando empecé a trabajar durante los veranos para pagarme parte de la universidad, pude comprobar en mis propias carnes que el horario laboral y los trabajos mecánicos eran lo más desmotivador del universo. Que haya millones de personas que no se sienten bien en su trabajo día a día no puede aportar nada bueno a la humanidad. Si nuestro trabajo no nos gusta, ¿por qué no nos lo replanteamos? ¿Somos capaces de reinventarnos? ¿Somos capaces de imaginar nuestro trabajo de otro modo? ¿Podemos aportar una perspectiva diferente que nos ayude a tener una ocupación más gratificante? Tenemos que trabajar, pero no de cualquier modo. Es muy importante levantarse con una motivación. Vivir con esa sensación de que te levantas a jugar, a descubrir y a relacionarte.

En el mejor de los escenarios, creo que en un futuro las máquinas dominarán el mundo, los robots nos sustituirán a todos y ya no hará falta trabajar porque nos pagarán una pensión al nacer. Por eso, el hecho de tener una motivación todavía será más importante.

En mis talleres intento motivar y hacer que las alumnas tengan confianza en sí mismas cuando inventan, formalizan o comparten y muestran sus ideas. Solo el hecho de haberse apuntado a un taller de creatividad es un gran paso: es muy valiente apuntarte a un taller sola, exponerte a las compañeras y dibujar frente al resto a pesar del yo interior que te dice que no lo hagas, porque no estás acostumbrada a ello. Pero la motivación es como la ropa: a cada cual le sienta bien un tipo y no todos venimos del mismo punto. No nos engañemos con el «Si quieres, puedes». Hay que aprender a elegir nuestras batallas, y a evaluar qué metas quedan a nuestro alcance con el debido compromiso y esfuerzo.

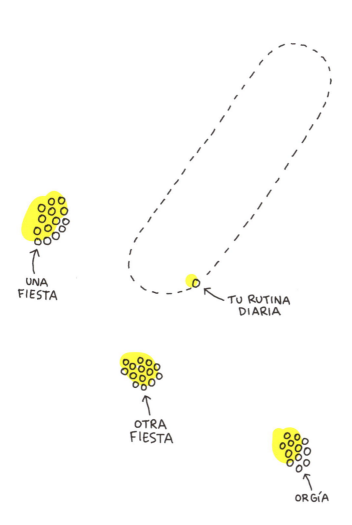

UNA
FIESTA

TU RUTINA
DIARIA

OTRA
FIESTA

ORGÍA

Ad Reinhardt fue un pintor y escritor, pionero del arte conceptual, que no quiso nunca depender económicamente del sistema del arte (de las galerías y el mercado artístico). Para ello, impartía clases y colaboraba con medios de comunicación dibujando humor gráfico e ilustraciones.

El caso de Reinhardt no es tan diferente a otros. Muchas personas deciden tener un trabajo que no comprometa tanto su creatividad (o sea, que no esté al servicio de calendarios, clientes, presupuestos y opiniones o presiones externas), para así poder dedicarse de forma libre a aquello que realmente les hace felices.

«MIRAR NO ES TAN FÁCIL COMO PARECE».
AD REINHARDT (NUEVA YORK, 1913-1967)

FELICIDAD

← TÚ

YA, PERO ¿CÓMO PUEDO ENCONTRAR LA MOTIVACIÓN?

¿CÓMO PUEDO SABER QUÉ ES LO QUE VA A HACERME FELIZ?

EN JAPÓN CUENTAN CON EL IKIGAI, UNA HERRAMIENTA MUY ÚTIL PARA RESPONDER A ESTAS PREGUNTAS.

TÚ LO VES TODO MUY FÁCIL...

FELICIDAD

El ikigai puede ayudarnos a descubrir cuál es nuestra motivación principal, partiendo de la pasión y el amor a hacer algo. Se trata de una filosofía japonesa que tiene que ver con levantarte todos los días con un propósito, la felicidad de dedicarte a aquello que te llena y que conecta con el significado de la vida y la razón de ser.

Y es que en una aldea llamada Ogimi, en la isla japonesa de Okinawa, viven las personas más longevas del mundo. Si en el mundo solo 6 de cada 100.000 personas superan los cien años, en esta pequeña aldea la proporción es de 24,55 por cada 100.000 habitantes, ¡más de cuatro veces la media mundial! En una charla TED, Dan Buettner sugirió que el ikigai era una de las razones por las que la gente de Okinawa tiene una vida tan larga. Nosotros utilizaremos un esquema muy extendido a modo de herramienta para descubrir cuál es nuestra motivación.

Esa motivación principal irá cambiando a lo largo de nuestra vida, como cambian nuestra perspectiva o nuestros intereses. Y el ikigai nos puede ayudar a descubrirla, partiendo de la pasión, la misión, la profesión y la vocación que buscamos en la vida. Al fin y al cabo, se trata de indagar en nuestras posibilidades y en nuestro propio talento. O lo que es lo mismo, responderemos a estas preguntas: ¿qué me hace único? ¿Qué me hace diferente?

RETO: IKIGAI, TU RAZÓN DE SER

Este es el esquema del ikigai. Es un esquema que nos va a ayudar a encontrar nuestra motivación, nuestra razón de ser. En él, convergen cuatro vectores: **lo que amas, lo que crees que necesita el mundo, por lo que crees que te pueden pagar y lo que se te da bien.** Combinando:

- lo que amas + lo que necesita el mundo = **la misión.**
- lo que necesita el mundo + por lo que te pueden pagar = **la vocación.**
- por lo que te pueden pagar + lo que se te da bien = **la profesión.**
- lo que se te da bien + lo que amas = **la pasión.**

Los huecos entre la misión, la vocación, la profesión y la pasión no los rellenaremos. Simplemente nos sirven para certificar que son siempre incompletos y que hace falta la conjunción de los cuatro para llegar a la motivación. Por ejemplo, si solo nos centramos en la mezcla entre pasión y misión tendremos un goce y sentido de realización, pero (salvo que lo tengamos asegurado por otro lado) nos faltará el dinero. Y así con todos.

Objetivo: Tener nuestro propio ikigai.

Materiales: Papel y boli.

Tiempo: Todo el que necesites.

Cómo lo haremos:
Iremos rellenándolo desde fuera hacia dentro, mezclando los resultados. Así descubriremos cuáles son nuestras pasiones, misiones, profesiones y vocaciones, para acercarnos a nuestro ikigai.

Es interesante realizar el ikigai en cualquier momento de nuestra vida, ya que nuestra visión del mundo cambia y evoluciona.

Fíjate en el esquema. Primero dibuja dos círculos horizontales que se crucen.

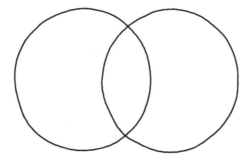

Después otros dos en vertical que se crucen con los anteriores y generen esa especie de flor. Te quedará algo así:

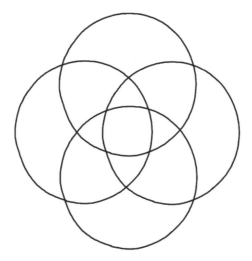

Ahora, siguiendo el esquema, responde a las preguntas que te planteo a continuación. No des solo una respuesta; da al menos dos o tres para cada una de ellas.

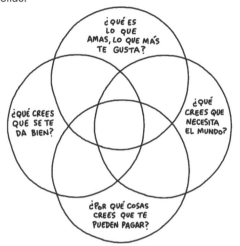

Una vez que las hayas respondido, elige una de un apartado y mézclala con otra de otro apartado, rellenando los huecos a continuación.

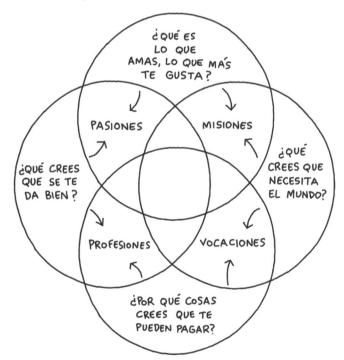

Así obtendrás tus posibles profesiones, tus posibles vocaciones, tus posibles pasiones y tus posibles misiones.

Una vez que hayas escrito esos cuatro apartados puedes pensar en la motivación, ocupación o ikigai, que debe aparecer en el centro. Piensa que puede no ser algo al uso, sino algo solamente pensado por ti y para ti.

Variaciones del reto:

Pedir a alguien que haga un ikigai pensando en nosotros y contrastarlo con el que hemos hecho nosotros.

Hacer un «anti-ikigai», es decir, con todos los ítems en negativo: aquello que no se nos da bien, aquello para lo que creemos que no somos útiles, etcétera. En caso de bloqueo, a veces ver la imagen en negativo nos puede ayudar a positivizar.

Pequeño consejo: Guarda tus ikigais con fecha en algún lugar donde puedas revisitarlos a lo largo del tiempo.

¿Cómo podemos acercarnos a nuestro ikigai ideal? Ahora que vislumbramos a lo lejos el objetivo, nos toca ponernos manos a la obra. Así es como funciona.

Yo me levanto por la mañana y entreno. Pienso, dibujo, busco soluciones creativas para los problemas que se plantean. Me considero un trabajador de la creatividad. Sea cual sea el objetivo que nos marquemos, debemos entrenar y realizar los ejercicios adecuados para que un día, llegado el momento, podamos salir a competir con los «músculos» del cerebro tonificados.

Por supuesto, debemos escoger objetivos vitales y profesionales que puedan estar a nuestro alcance. Una tortuga jamás podrá correr como una liebre, pero seguro que es capaz de llevar a cabo cosas que la liebre no puede hacer. Quiero decir que no nos vale ese dicho voluntarista de «Si quieres, puedes». Más bien trabajaremos con el **«Si quieres y entrenas, un día quizá puedas»**.

ISLA DE
LOS MIEDOS

TÚ →

RETO: NUESTRA BIOGRAFÍA

Tras haber realizado el ikigai para encontrar nuestra motivación, nuestra rareza frente al mundo, ahora vamos a analizar desde otro punto de vista qué es lo que realmente se nos da bien (nuestras capacidades) y lo que no (nuestras limitaciones). Vamos a reconocernos.

Muchas veces, en nuestro día a día no tenemos tiempo para reflexionar sobre nosotros mismos o, si lo tenemos, no lo dedicamos a conocernos mejor. Este reto nos ayudará a hacerlo y a visibilizarlo por medio del dibujo.

Vamos, pues, a analizar y dibujar nuestras capacidades y limitaciones.

Materiales: Papel, lápiz o rotulador.

Tiempo: 18 minutos (6 minutos por cada dibujo) para un total de tres ilustraciones.

Cómo lo haremos:
Vamos a ilustrar una lista de tres capacidades (cosas que se nos dan bien) que creamos que son especiales y tres limitaciones (cosas que se nos dan mal). Para ello seguiremos los siguientes pasos:

1. Haz una lista con tres cosas que se te dan bien y tres que no se te dan bien.

Ejemplo:

Capacidades:	*Limitaciones:*
Visión de conjunto	Daltonismo
Empatía	Ansiedad
Dibujar	Impaciencia

2. Conecta cada una de tus capacidades con una limitación.

3. Piensa en una metáfora para relacionar cada una de ellas, o en cómo conectarlas de forma creativa.

4. Dibuja cada una de esas metáforas o conexiones. En total harás tres ilustraciones.

2. PERDER EL MIEDO AL GIMNASIO

INSEGURIDADES

PÁGINA EN
BLANCO

AUTOEXIGENCIA

SÍNDROME DEL
IMPOSTOR

ACEPTA LA IMPERFECCIÓN Y PONTE REGLAS

La creatividad ha de experimentarse. Es un camino que hay que recorrer. Una de las premisas al hacer este libro era evitar las fórmulas facilonas para ser creativo. No existen. Tampoco quería dar afirmaciones contundentes acerca de lo que es la creatividad o cómo llegar a ella. Es una farsa. No se pueden dar consejos al respecto, cada cual llegará a establecer su propio camino para ser creativo. Aquí solo compartiré las que han sido útiles para mí: herramientas creativas que son esas máquinas de gimnasio donde los pesos los irás poniendo y regulando tú mismo. Entrenar, entrenar y entrenar. Equivocarte, errar y volver a empezar. Disfrutar del camino y emocionarte mientras te dejas llevar por la intuición.

Lo primero que tendrás que hacer es aceptar la imperfección y asimilar que nos rodea y nos ayuda a crear de forma libre. Esto es lo que aprenderemos en este instante del entrenamiento: a ser libres desde la imperfección y después a ponernos reglas para poder ser creativos. Sin reglas no existe juego y, sin juego, no existe la creatividad.

LA PÁGINA EN BLANCO

Y ahora sí... ¡Aquí empieza tu entrenamiento!

Lo que tienes a la derecha es una página en blanco.

¿Has conseguido dibujar algo inmediatamente?

Si no lo has hecho, no te agobies, es normal.

Una de las principales razones por las que sucede el bloqueo creativo frente a la página en blanco es que en realidad no es una página en blanco, sino una página con posibilidades infinitas. Y eso hace que te bloquees, que el contexto salte por los aires y no sepas por dónde comenzar. Es como si te hubieran quitado el suelo que pisabas y de repente te encontrarás flotando sin un lugar al que agarrarte.

¡CLARO! COMO DICE EL NEUROCIENTÍFICO Y ESCRITOR MARIANO SIGMAN, LAS CONVERSACIONES SON COMO PÁGINAS EN BLANCO. SI CONVERSAS CON ALGUIEN DE CONFIANZA, TENDRÁS MUCHAS PUERTAS POR LAS QUE ENTRAR A LA CONVERSACIÓN CON DEMASIADAS POSIBILIDADES. SIN TEMAS EN COMÚN, O SIN UN TEMA AL QUE AGARRARTE EN EL CASO DE LA PÁGINA EN BLANCO, NO PUEDES ENTRAR EN ELLA.

TENER DEMASIADAS OPCIONES ES UNA MALDICIÓN.

IMAGINA UNA CARTA INFINITA DE VINOS O DE PLATOS EN UN MENÚ.

ALGO ASÍ PUEDE LLEGAR A PARALIZARNOS. DE AHÍ LA PARÁLISIS ANTE LA PÁGINA EN BLANCO.

RETO: CAJÓN DE SASTRE

Vamos con un juego en el que tendremos muchas puertas para entrar a nuestra particular «página en blanco». Este reto nos servirá para perder el miedo a la página en blanco y para romper fronteras mentales a la hora de comunicar cosas de forma diferente. Ya verás como nos lanzaremos a crear de manera rápida y divertida. Jugando.

Materiales: Antes de realizar el reto deberás crear tu «cajón de sastre». Contendrá puertas a las que entrar a crear con comodidad. ¿Cómo hacerlo? ¡Muy fácil! Hazte con una caja de cartón o de madera donde te quepan elementos que tengas alrededor, en tu casa. Es importante que no midan más de 10 cm de largo o ancho. Como idea, es muy socorrido acudir a la caja de herramientas, donde encontrarás tornillos, tuercas u otros pequeños elementos, o un costurero con retales de diferentes colores, botones, etcétera; o también puedes ir a un bazar a comprar globos de colores y cuerdas, o usar trozos de materiales reciclados y demás. Mi consejo es que consigas alrededor de cuarenta elementos, para tener material con el que jugar.

Tiempo: 20 minutos para un total de cuatro collages tridimensionales.

Ejemplo: Dumbo

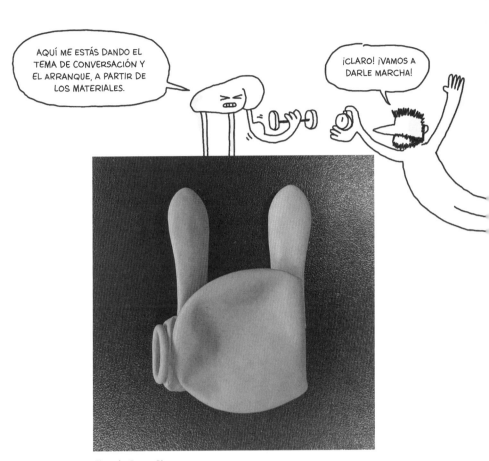

AQUÍ ME ESTÁS DANDO EL TEMA DE CONVERSACIÓN Y EL ARRANQUE, A PARTIR DE LOS MATERIALES.

¡CLARO! ¡VAMOS A DARLE MARCHA!

Ejemplo: Peppa Pig

Cómo lo haremos:

Vamos a crear a partir de objetos que tengamos alrededor, con los que elaboraremos collages tridimensionales. Seguiremos estos pasos:

1. Te propongo que, con los elementos que hayas reunido, representes cuatro personajes conocidos:

 a. *Pinocho*
 b. *Frida Kalho*
 c. *Ghandi*
 d. *La Sirenita*

Para ello, haz antes una búsqueda de imágenes de los personajes.
Intenta descubrir cuáles son los rasgos y colores que los caracterizan, y a continuación trata de representarlos con muy pocos elementos.

2. Por último, fotografíalos para tener un registro de ellos antes de desmontarlos. Divertido, ¿no?

RETO: TIRA LOS DADOS

Este reto tiene como objetivo romper bloqueos creativos. Está basado en una idea de Danielle Krysa, de su libro *Tu crítico interior se equivoca*, y es muy interesante ponerlo en práctica cuando tenemos un bloqueo creativo y tiempo por delante para romperlo. El resultado es una sorpresa.

Materiales: Un dado, una cámara de fotos (vale la del móvil), una grabadora de sonidos (vale la del móvil), una libreta y lapiceros o rotuladores y cualquier otro material increíble y sorprendente.

Tiempo: Indeterminado, pero conviene usar una mañana o una tarde entera al menos.

Cómo lo haremos:
Vamos a explorar algo nuevo a partir del azar, a cambiar de contexto, de lugar y de actividad para despistar a nuestro cerebro y dejar que entren nuevos inputs e ideas. Para ello seguiremos estos pasos:

1. Elige un medio de transporte que sea factible en el lugar en el que trabajas o vives: metro, tren, autobús, patinete, bicicleta, las piernas.

2. Tira un dado dos veces. El número que salga la primera vez tendrás que unirlo al que te salga la segunda vez: por ejemplo, si en la primera tirada de dados te sale un 3 y en la segunda un 4, tendrás que tomar ese transporte que elegiste durante 34 minutos y cuando pase ese tiempo, detenerte.

3. Una vez que hayas llegado al lugar según el tiempo que te indicó el dado, debes estar allí (o paseando por ese entorno) durante una hora (siempre que sea un sitio seguro, claro):

 a. Observa lo que tienes alrededor.
 b. Recopila información.
 c. Explora.
 d. Siéntate. Dibuja.
 e. Escribe.
 f. Saca fotos.
 g. Graba sonidos.

La idea es que explores algo nuevo y lo hagas fijándote y siendo consciente del espacio y los elementos que lo conforman. Todo ello «cazando» y registrando diferentes estímulos del lugar.

4. Por último, regresa a tu estudio y actividad e intenta retomar lo que estaba bloqueado. Si es tarde o te notas cansada, hazlo al día siguiente.

Lo más complicado de enfrentarse a una página en blanco es arrancar. Sin embargo, si ya tienes un plan, una idea y un contexto, esa idea, ese dibujo saldrá de manera natural. En definitiva, tenemos que hacer que la página en blanco deje de ser una desconocida para nosotros. Tenemos que hacernos amigos de la página en blanco. Tenemos que empezar una conversación con ella como si la conociéramos. Es necesario establecer un contexto, unas normas del juego, una historia que nos lleve a una conversación. De entrada, debemos tener un plan, o al menos un tema, aunque luego la conversación o el plan vayan por lugares sorprendentes, que no hubieras imaginado, como la vida misma.

DESDE MI EXPERIENCIA, ANTE LA PÁGINA EN BLANCO DEBEMOS CONFIAR EN NOSOTROS MISMOS.

1. CONFIANZA. PARTIMOS DE NUESTRAS IDEAS Y LAS ASUMIMOS COMO BUENAS.

2. ACEPTAMOS LA IMPERFECCIÓN Y LA ASUMIMOS COMO UN CAMINO.

3. NOS PONEMOS REGLAS.

4. EMPEZAMOS A JUGAR.

5. COMPARTIMOS NUESTROS RESULTADOS.

Y TRAS ENUMERAR ESTOS CINCO PASOS, ANALICEMOS EL PRIMERO DE ELLOS: LA CONFIANZA EN NOSOTROS MISMOS... HABLEMOS DEL SÍNDROME DEL IMPOSTOR.

EL SÍNDROME DEL IMPOSTOR

Hay una pregunta muy común entre quienes se acercan a cualquier tipo de trabajo creativo: ¿cuándo me puedo considerar profesional de algo o artista realmente?

Y es que no existen unos baremos o un procedimiento por el cual siguiendo una serie de pasos se llegue a desempeñar cualquier tipo de trabajo, sea creativo o no. En realidad, no existe porque nadie llega a ser profesional o artista por el mismo camino. Nadie aprende del mismo modo porque precisamente plantear los proyectos de forma creativa y única supone emprender un camino que otros no han recorrido.

Esto hace que, en algún momento de su vida, mucha gente tenga dudas de si realmente el camino elegido es el adecuado. Y por eso a veces aparece el síndrome del impostor.

En realidad, todos hemos pasado por eso en algún momento. El síndrome del impostor es un cuadro psicológico en el que la gente se siente incapaz de internalizar sus logros y sufre un miedo persistente de ser descubierto como un fraude. Lo único que ocurre en este proceso es que tienes miedo a empezar, que te sientes ridículo, que no tienes idea del jardín en el que te estás metiendo... pero es normal, porque estás en un lugar nuevo, haciendo cosas nuevas. Y precisamente, el mundo creativo va de eso.

¿Alguna posible solución? 1. Autodenomínate profesional o artista cuanto antes y empieza a trabajar. 2. Cree en lo que haces aunque a tu alrededor no obtengas el feedback que diga que has llegado a una posición reconocida. ¿Qué importa? ¿Estás disfrutando con lo que haces? ¿Empiezas a notar que crece una voz definida como tuya? Entonces vas por el buen camino...

No le hagas mucho caso a esa voz interior tan crítica. O hazle caso en parte y cuestiónala. Es muy sano. Empodérate. Cree en ti. Nada tiene tanta importancia. Disfruta.

LA VIDA

ASDUDAS DUDASDUDASDUDAS DUDAS DUDAS DUDAS DUDAS DUDASDU
SDUDAS DUDAS DUDAS DUDAS DUDAS DUDAS DUDAS DUDAS DUDASD
DUDAS DUDAS DUDAS DUDAS DUDAS DUDAS DUDAS DUDAS DUDASDUD
UDAS DUDAS DUDAS DUDAS DUDAS DUDAS DUDAS DUDAS DUDAS DUDAS
ASDUDAS DUDAS DUDAS DUDAS DUDAS DUDAS DUDAS DU
DUDAS DUDAS DUDAS DUDAS DUDAS DUDAS DUD
DUDAS DUDAS DUDAS DUDAS DUDAS DUDAS DUDASD
ASDUDAS DUDAS DUDAS DUDAS DUDAS DUDA S DUDASD
UDAS DUDAS DUDAS DUDAS DUDAS DUDAS DUDAS DU
DUDAS DUDAS DUDAS DUDAS DUDAS DUDAS DUDAS DUDA
ASDUDAS DUDAS DUDAS DUDAS DUDAS DUDAS DUDAS D
UDAS DUDAS DUDAS DUDAS DUDAS DUDAS DUDAS DUD
DUDAS DUDAS DUDAS DUDAS DUDAS DUDAS DUDAS DUDAS
AS DUDAS DUDAS DUDAS DUDAS DUDAS DUDAS DUDAS DUDAS

EQUIVOCARSE Y DESINHIBIRSE

Gracias a tener un estudio de ilustración y diseño, coordino a un equipo de grandes profesionales. No es fácil aprender a trabajar con gente creativa porque nadie nos enseña a trabajar de forma creativa en un equipo. Algo que siempre digo a quienes trabajan conmigo como ilustradoras o diseñadoras es que han de aprender a convivir con el error. Y deberíamos poder trasladar esta idea a cualquier otra profesión. Ante algo que no sale según lo previsto, siempre digo que nuestro trabajo consiste más que nada en equivocarnos. Y que el día que no lo hagamos, no lo estaremos haciendo bien.

En realidad, es lo diametralmente opuesto a trabajar en el ámbito de la técnica. Un técnico debe seguir una serie de procedimientos para no equivocarse. El trabajo técnico depende de llevar a cabo un proceso lineal. Lo nuestro va de lo contrario: debemos llevar a cabo un proceso sistémico que navega mediante conexiones horizontales para al final llegar a resultados diferentes.

Por ejemplo, un ingeniero que está haciendo el cálculo de estructuras para construir un puente sobre el que pasarán un gran número de personas y vehículos debe seguir una serie de pasos lineales para no equivocarse y volver a comprobarlos una y otra vez de forma lineal, sin dejar entrar en ese proceso inputs creativos diferentes que lo distorsionen. Ojo, con esto no digo que los ingenieros no puedan ser creativos, pero no cuando desarrollan esa acción de cálculo (de hecho, la palabra «ingeniero» viene de «ingenio», de «invención»).

Frente a ese proceso o pensamiento lineal, está el proceso o pensamiento sistémico, que utilizamos cuando desarrollamos un proyecto creativo, porque precisamente necesitamos dejar entrar todos los inputs posibles que puedan conectarse y mezclarse con otros, para que surjan nuevas ideas a partir de las anteriores. De ahí su nombre: sistémico.

PROCESO LINEAL / PENSAMIENTO LINEAL

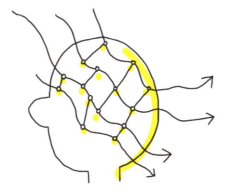

PROCESO SISTÉMICO / PENSAMIENTO SISTÉMICO

Y es en ese proceso sistémico donde los errores son bienvenidos y necesarios. De hecho, el error ha sido muchas veces un gran aliado en descubrimientos tan dispares como la penicilina, la Coca-Cola, el marcapasos, el microondas o las patatas fritas, por ejemplo. Y en el mundo del arte y la creación es un constante generador de ideas disruptivas. Por eso te voy a proponer otro reto donde el azar será el protagonista.

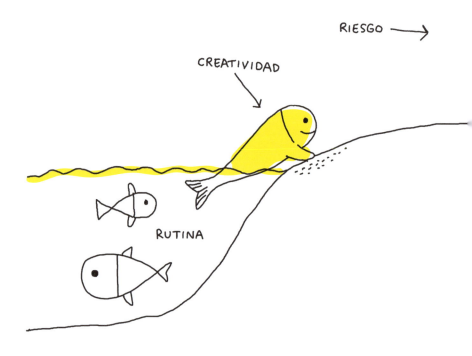

RIESGO \longrightarrow

CREATIVIDAD

RUTINA

PROCESO CREATIVO

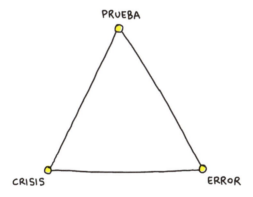

RETO: ASOCIACIÓN POR AZAR

Objetivo: Generar conexiones por medio de la disociación producida por el azar.

Materiales: Papel y lápiz o rotulador de punta fina.

Tiempo: 20 minutos para un total de ocho dibujos.

Cómo lo haremos:
Generaremos un concepto a partir de una lista de ocho palabras.

1. Escribe en la parte izquierda de una hoja (en posición horizontal) esta lista de ocho palabras.

AZAR ES QUE TÚ Y YO NOS HAYAMOS ENCONTRADO EN ESTE LIBRO, ¿NO CREES?

NO LO DUDO.

```
COMPLEJO
PODRIDO
REVOLUCIÓN
BODA
MUERTE
ORGÍA
MELÓN
MURCIÉLAGO
```

2. A continuación, escribe otra lista de ocho palabras a la derecha que tengan que ver con cada una de las palabras de la lista de la izquierda, por ejemplo:

COMPLEJO	DEPORTIVO
PODRIDO	DE DINERO
REVOLUCIÓN	SEXUAL
BODA	SANGRIENTA
MUERTE	SÚBITA
ORGÍA	DE PRECIOS
MELÓN	GRANDE
MURCIÉLAGO	LOCO

3. Une con flechas de forma aleatoria la lista de la izquierda con la lista de la derecha, atendiendo a que no sean relaciones evidentes.

4. Por último deberás realizar una ilustración por cada pareja de conceptos resultante que hayas unido con flechas.

Por ejemplo...

UNA PERSONA QUE NUNCA COMETIÓ UN ERROR NUNCA INTENTÓ NADA NUEVO.

Albert Einstein, *físico*

NO HAY INNOVACIÓN NI CREATIVIDAD SIN FRACASO. PUNTO.

Brené Brown, *académica, investigadora y escritora*

EN LA ESCUELA, APRENDEMOS QUE LOS ERRORES SON MALOS. NOS CASTIGAN POR COMETERLOS. SIN EMBARGO, SI OBSERVAS CÓMO APRENDEMOS LOS HUMANOS, VERÁS QUE ES GRACIAS A LOS ERRORES.

Robert T. Kiyosaki, *empresario, inversor y escritor*

EL MAYOR ERROR ES ESTAR DEMASIADO ASUSTADO DE COMETER UNO.

Gregory Benford, *físico y escritor de ciencia ficción*

EL ÉXITO ES A VECES EL RESULTADO DE UNA LARGA RISTRA DE FRACASOS.

Vincent van Gogh, *artista*

CUÁNTA SABIDURÍA.

ASÍ ES.

LOS ERRORES SON LOS PORTALES DEL DESCUBRIMIENTO.

James Joyce, *escritor*

TODO REVÉS ES UNA OPORTUNIDAD PARA RESURGIR.

Willie Jolley, *autor, locutor de radio y cantante*

UNA DE LAS REGLAS BÁSICAS DEL UNIVERSO ES QUE NADA ES PERFECTO. LA PERFECCIÓN SIMPLEMENTE NO EXISTE. SIN LA IMPERFECCIÓN, TAMPOCO TÚ EXISTIRÍAS.

Stephen Hawking, *físico teórico, astrofísico, cosmólogo y divulgador científico*

SI PUDIERA VIVIR NUEVAMENTE MI VIDA, EN LA PRÓXIMA TRATARÍA DE COMETER MÁS ERRORES.

Jorge Luis Borges, *escritor*

NO HE FRACASADO, SOLO HE ENCONTRADO DIEZ MIL MANERAS DE QUE NO FUNCIONE.

Thomas Edison, *inventor, científico y empresario*

RETO: MANCHAS Y NUBES

Ahora te voy a proponer un reto para enamorarte de los errores y aquello que te pueden aportar. Vamos a dejarnos llevar por lo que nos sugieran unas manchas con formas y a completarlas.

Materiales para generar errores: Papel (si puedes, hazte con papel de cierto gramaje, si no, no pasa nada; lo que es importante es que tengas papel en abundancia). Acuarelas o vino o café líquido. También puedes usar los dedos para generar las manchas con el líquido, o un pincel. Por último, ten a mano un rotulador de punta fina.

Tiempo: 15 minutos para un total de diez dibujos a partir de manchas.

Cómo lo haremos:

1. Con algún líquido que manche el papel (acuarela, café, vino...) realiza hasta diez manchas con diferentes formas sin intención de generar ninguna figura reconocible.

2. A continuación, con un rotulador o lapicero, dibuja por encima de la mancha aquello que te sugiere. No es necesario terminar la mancha.

Pequeño consejo: Si estás usando medios digitales de dibujo (Photoshop o iPad), también puedes buscar en Google «Imágenes de cielos con nubes» y hacer el mismo ejercicio sobre nubes aleatorias.

LO CIERTO ES QUE TENDEMOS AL ORDEN, Y A CONTROLARLO TODO... ESTA ACTIVIDAD TE RETA A DEJARTE LLEVAR.

NO ES FÁCIL, ¿EH?

SI QUIERES, PUEDES

ENTRENAS, QUIZÁ PUEDAS
SI ~~QUIERES, PUEDES~~

La desinhibición consiste en dejar fluir las ideas desde la memoria no consciente (nuestra memoria más profunda) hacia el exterior. Pero eso se consigue muchas veces cuando nos ponemos a pensar en otra cosa y el cerebro entra en modo automático, algo que veremos más adelante.

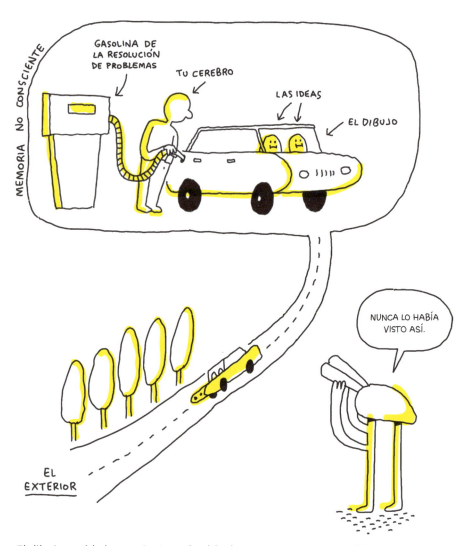

El dibujo será la herramienta o el vehículo que usaremos para viajar de nuestro interior al exterior: una puerta abierta desde la memoria no consciente hacia el exterior.

Es un vehículo que funciona a partir del combustible que nos proporciona la resolución de problemas. Más adelante veremos cómo deben trabajar unidas la memoria no consciente y la consciencia para que haya resultados. Romperemos barreras. Aprenderemos a estimular la desinhibición cognitiva.

CREATIVIDAD

ESTÁ
PERFECTO

ESTÁ BIEN,
PERO...

3. CONECTAR CHURRAS CON MERINAS

Usamos la expresión «No hay que mezclar churras con merinas» cuando queremos hacer referencia al error que alguien está cometiendo al mezclar temas o personas que poco o nada tienen en común, de una manera incoherente.

Las churras son un tipo de oveja que proporciona carne y leche muy ricas, mientras que las merinas son otro tipo de oveja que se caracteriza por dar una lana blanquecina y densa. Curiosamente, se usa el término «churra» como algo despectivo, mientras que «merina» se asocia a algo de valor.

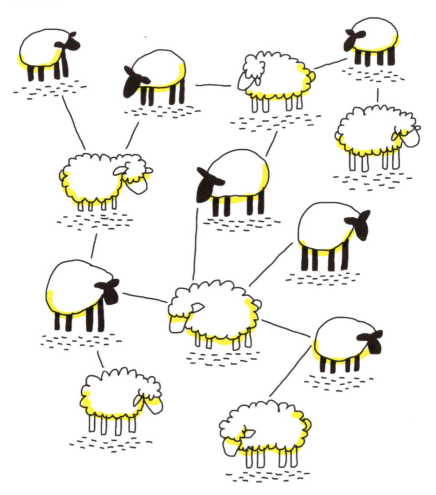

Bien, pues lo primero que tenemos que hacer es despojarnos de los prejuicios acerca de las cosas que hemos aprendido. Dejarlos ahí fuera de la habitación y acercarnos sin complejos y sin miedos al mundo de la creatividad para poder disfrutarla de verdad. Esto es lo que haremos en esta parte del libro. Y lo haremos conectando elementos, conceptos e ideas que no tienen nada que ver, en apariencia, pero que producen nuevas ideas o puntos de vista que no esperábamos.

¿QUÉ ES LA CREATIVIDAD?

La RAE la define así:

> 1. f. Facultad de crear.
> 2. f. Capacidad de creación.

La verdad es que no se moja demasiado, porque cuando buscamos la definición de «creación» nos dice esto:

> 1. f. Acción y efecto de crear.
> 2. f. En la tradición judeocristiana, conjunto de todo lo existente. La creación.
> 3. f. Obra relevante artística, literaria, arquitectónica, musical o científica.
> 4. f. desus. Crianza (acción de criar).

Sin embargo, la Wikipedia nos lanza esta definición:

> *La creatividad es la capacidad de crear nuevas ideas o conceptos, de nuevas asociaciones entre ideas y conceptos conocidos, que habitualmente producen soluciones originales. La creatividad es sinónimo del «pensamiento original», la «imaginación constructiva», el «pensamiento divergente» o el «pensamiento creativo».*

Esta definición es mucho más extensa y nos remite a esa capacidad de conexión de conceptos. Luego indica que es sinónimo de «pensamiento original», «imaginación constructiva», «pensamiento divergente» o «pensamiento creativo»... Pero podría decir también que es sinónimo de «pensamiento libre», «pensamiento *out of the box*», «vida creativa», «pensamiento aleatorio»... En realidad, la creatividad se puede aplicar de muchas formas y a muchos elementos diferentes, con lo que su definición se complica y puede ser distinta según quién la aborde. Yo me atrevería a decir que es indefinible. Es decir, no se puede establecer una definición que no pueda rebatirse al segundo. Por eso este libro está basado en el gimnasio de ideas y retos.

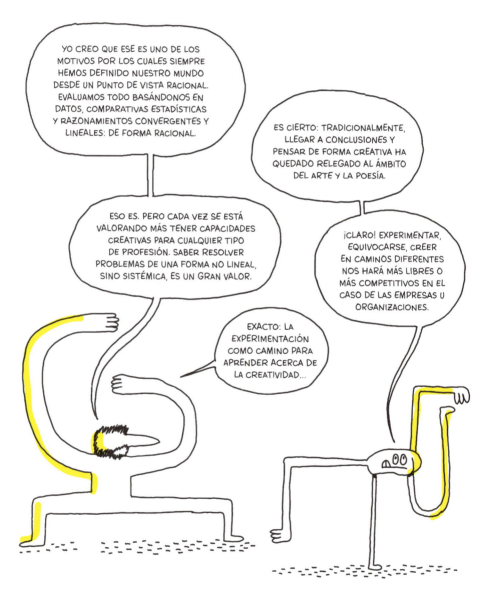

En definitiva, diremos que la creatividad no se puede definir, pero sí practicar. Y se puede ejercitar y entrenar. Precisamente de eso va este libro: del gimnasio de ideas y los retos que planteamos en él.

Podemos comparar la creatividad con el amor, un sentimiento muy complicado de definir, o para el que existen tantas definiciones como modos de practicarlo. Así, la creatividad es como el amor:

*No existe una sola definición de amor
(ni de creatividad, como ya hemos visto).*

Todos somos capaces de hacerlo. Todos somos capaces de amar.

No existe una sola forma de amar, ni una sola forma de crear.

No existe un único camino creativo, ni un solo camino para llegar a amar. Cada cual ha de encontrar el suyo propio.

Todo el mundo está predispuesto a amar (y a crear).

Y su ejercicio puede ser placentero. O no.

TODO SER HUMANO, SI SE LO PROPONE, PUEDE SER ESCULTOR DE SU PROPIO CEREBRO.

Santiago Ramón y Cajal, premio Nobel, pionero en las investigaciones sobre los mecanismos que gobiernan la morfología y los procesos conectivos de las células nerviosas y precursor de la neurociencia

¿Y ESO?

PUES PORQUE, IGUAL QUE LOS MÚSCULOS, EL CEREBRO TAMBIÉN SE PUEDE ENTRENAR Y FORTALECER: EL CEREBRO ES UN ÓRGANO PLÁSTICO. QUIERE DECIR QUE PUEDE MODIFICARSE Y CAMBIAR, TIENE NEUROPLASTICIDAD. LO QUE NOS LLEVA A AFIRMAR QUE LA CREATIVIDAD, COMO EL RESTO DE FUNCIONES CEREBRALES, SE ENTRENA.

123

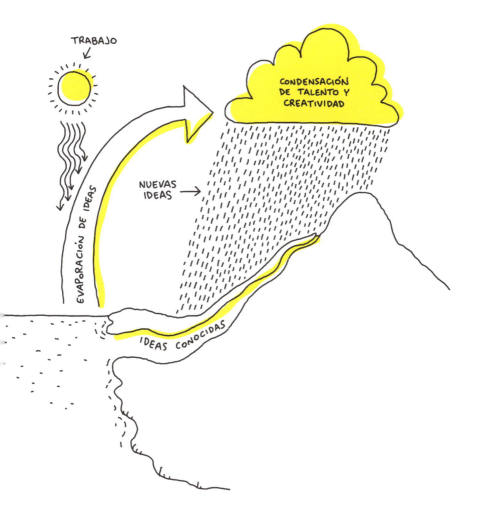

TRABAJO

EVAPORACIÓN DE IDEAS

NUEVAS IDEAS

CONDENSACIÓN DE TALENTO Y CREATIVIDAD

IDEAS CONOCIDAS

Quizá, si has llegado hasta aquí, te estés preguntando cómo te puede ayudar el dibujo a ser más creativo. Bien, pues porque dibujar es:

- Una herramienta capaz de ayudarnos a activar esas conexiones cerebrales y que entrenaremos a través de los retos de este libro.
- Una actividad capaz de rescatar ideas de nuestro interior y formalizarlas de forma rápida, directa y sencilla.
- Una forma de pensar.
- Una forma de visibilizar ideas.
- Una forma de practicar el pensamiento lateral.
- Una forma de comunicar.
- Una forma de expresar.

ACTIVAR LAS CONEXIONES

RESCATAR Y FORMALIZAR

PENSAR

VISIBILIZAR

PENSAR LATERALMENTE

COMUNICAR

EXPRESAR

Y en el caso de que te sigas preguntando:
«¿Cómo voy a dibujar si no sé dibujar?». Pues porque...

- *Aprendiste a escribir usando letras dibujadas.*
- *Dibujaste, mínimo, hasta los diez años.*
- *Cuando haces un esquema o un mapa para indicar algo, dibujas.*
- *Lo único que te pasa es que le das demasiada importancia.*

Ahora vamos a procrastinar un poco...

LA IMPORTANCIA DE PROCRASTINAR PARA SER CREATIVOS

1. tr. Diferir, aplazar. (RAE)

Continuaré comparando amor y creatividad, para verificar la importancia de procrastinar en el proceso creativo. Procrastinar es el primer paso para crear porque...

- El amor y la creatividad necesitan tiempo, y cada cual tiene su ritmo.
- Cuando creas, te enamoras, y nadie se enamora con un timeline.
- Cuando te enamoras o estás creando algo, el tiempo se para.
- El camino a la creación pasa por despistar al cerebro, por no buscar un objetivo o un camino ya conocido.
- Es importante aprender a no hacer cosas continuamente.
- Aprender a no sentir la obligación de hacer.
- Porque el método precisamente es no tener método.
- Porque podemos basarnos en patrones para ejercitar la creatividad, pero al final serás tú misma quien consiga construir su propio camino.

OCUPACIÓN
CEREBRAL

CREATIVIDAD

Hay algo curioso de tu cerebro que quizá no sepas: nunca descansa. Incluso cuando no estás haciendo nada, o hasta durmiendo, nuestro cerebro está activo. Está *on fire*. A esto se le llama «red neuronal por defecto». De ahí la importancia de procrastinar como momentos en los que nuestro cerebro se pone ON en modo red neuronal por defecto y las ideas y los conceptos que hemos aprendido, nuestras experiencias, fluyen generando conexiones sin control.

PROCRASTINAR CREATIVIDAD FELICIDAD

TALENTO

MÍNIMO ESFUERZO — TALENTO — MÁXIMO DISFRUTE

LA ACTIVIDAD QUE HACES MIENTRAS PROCRASTINAS DEBERÍA SER EL TRABAJO QUE HAGAS EL RESTO DE TU VIDA.

Jessica Hische,
artista del lettering

¡ESO ES, JESSICA! LO QUE INDIQUE TU IKIGAI, QUE LLEVA A QUE TE MOTIVES PARA HACERLO DE FORMA NATURAL. AQUELLO QUE TE HACE RARO.

YO ES QUE HAY MAÑANAS QUE ME LEVANTO SIN EL ÁNIMO CREATIVO PARA HACER NADA.

¡CLARO! ESO ES NATURAL Y MUCHO MÁS COMÚN DE LO QUE CREEMOS.

DE HECHO, SI TE OCURRE, LO MEJOR ES QUE NO HAGAS LO QUE TENÍAS PREVISTO HACER Y TE DEJES LLEVAR POR TAREAS QUE NO SUPONGAN LLEGAR A NINGÚN OBJETIVO.

¿PUEDO PONERME ENTONCES A VER UNA SERIE O UNA PELI?

¡CLARO! O A RECOPILAR MATERIALES PARA UN PROYECTO FUTURO, O SIMPLEMENTE SALIR A PASEAR. SOBRE TODO CAMBIAR EL MOOD.

CÓMO ME RELAJA ESTO... SEGURO QUE ASÍ ME VUELVEN LAS GANAS DE METERME OTRA VEZ EN ESE PROYECTO...

NO LO DUDES. ASÍ NO TE VAS A QUEDAR PARA SIEMPRE.

PUES A VECES PIENSO ESO, QUE YA NUNCA MÁS PODRÉ REALIZAR NADA CREATIVO, JA, JA.

TAMBIÉN OCURRE AL CONTRARIO. HAY VECES QUE, CUANDO ACABAS DE SALIR DE UNA REUNIÓN SUPERMOTIVADORA DE UN PROYECTO, TU CABEZA BULLE Y ESTÁ EN EL MOMENTO PERFECTO PARA PONERTE A ESCRIBIR IDEAS EN UN PAPEL.

ESE MOMENTO «CALIENTE» HAY QUE APROVECHARLO. SIEMPRE DEBES ANOTAR LO QUE TE PASA POR LA CABEZA EN ESE INSTANTE. LUEGO ES GENIAL DEJARLO REPOSAR Y REVISITARLO EN FRÍO.

ES COMO APROVECHAR LA ENERGÍA DEL FUEGUITO DE LA CONVERSACIÓN QUE HA HABIDO EN LA REUNIÓN.

YEAH!

PERO VOLVIENDO A LA PROCRASTINACIÓN: DATE EL TIEMPO PARA ABURRIRTE.

ES LA FORMA DE RECARGAR TUS BATERÍAS CREATIVAS.

Y TAMPOCO ESTÁ MAL TENER UN PLAN B PARA REALIZAR UNA PROCRASTINACIÓN QUE TE SIRVA, CON ALGUNA TAREA RELAJANTE, COMO ESAS EN LAS QUE TE PONES Y LLEGAS A UN PUNTO DE CASI MEDITACIÓN.

YO LO HAGO YÉNDOME A CAMINAR, ES EL MOMENTO EN EL QUE EMPIEZO A DESCONECTAR DE LA OBLIGACIÓN DE HACER Y COMIENZAN A FLUIR IDEAS. ES COMO MEDITAR EN MOVIMIENTO.

MARIANO SIGMAN DICE QUE LA PROCRASTINACIÓN ES MUY RELEVANTE EN EL PROCESO CREATIVO, PORQUE NOS FACILITA EL ACCESO A LA MEMORIA PARA PODER ENCONTRAR CONEXIONES DE MANERA DIFERENTE... PERO ¿CUÁLES SERÍAN LAS FASES DEL PROCESO CREATIVO?

EL PROCESO CREATIVO

Los hemisferios cerebrales están conectados y comparten la información. No hay redes neuronales, regiones del cerebro o patrones de actividad cerebral exclusivos de la creatividad. La mayoría de las acciones cerebrales producen activación en ambos hemisferios. Es decir, no existe, como se creía hasta hace poco, un hemisferio del cerebro que se ocupe de la parte más creativa, y otro de la parte lógica.

La gente más creativa incluye más estímulos e ideas a la hora de pensar (pensamiento sistémico), dejando pasar el máximo flujo de información posible y permitiendo asociaciones no comunes de conceptos. Esto hace que aparezcan ideas novedosas.

Pero ¿cómo funciona el proceso creativo? ¿Cuáles son sus fases? A grandes rasgos, podríamos establecer cuatro fases en un proceso creativo:

a. Procrastinar: Es el momento en que llenamos nuestro depósito creativo, cargamos energía. Es el único paso en el que ocurre esa especie de llenado de experiencias relacionado con lo que recibimos (arte, cine, teatro, libros), lo que aprendemos (que deriva del mismo verbo en latín que «aprehender», agarrar) al viajar o al ir a una cena con amigos. El resto de pasos tienen que ver con la descarga de energía.

b. Pensar: Este paso tiene que ver con reflexionar a partir de vivencias, de conversaciones con otros y contigo mismo, de relaciones y de conectar con otros. Procrastinar y pensar son dos actividades divergentes, donde funciona a pleno rendimiento nuestro lado de pensamiento sistémico.

c. Dibujar (en mi caso), o componer música, o hacer pan, o filmar, o fotografiar, o coser, **o hacer cualquier tipo de actividad:** Pasar a la acción, en definitiva, formalizar las ideas, concretar. Aquí nos encontramos con el mundo de la tecnología usada, las técnicas, la percepción, el lenguaje visual (en mi caso), la influencia de otros artistas y el propio *know-how*.

d. Y por último, compartir: El paso en el que comunicamos aquello que hemos realizado. Lo difundimos y establecemos una conversación con el mundo. Se realiza una transacción en la que decimos algo y alguien también nos contesta: el *feedback*.

Este ciclo se repite continuamente: pasamos de procrastinar a pensar, luego a dibujar, a compartir y vuelta a empezar. Pero cada vez que procrastinamos, nuestra cabeza evoluciona. Porque en esa recarga de nuevos inputs, de nueva energía, nuestra percepción y nuestro criterio cambian.

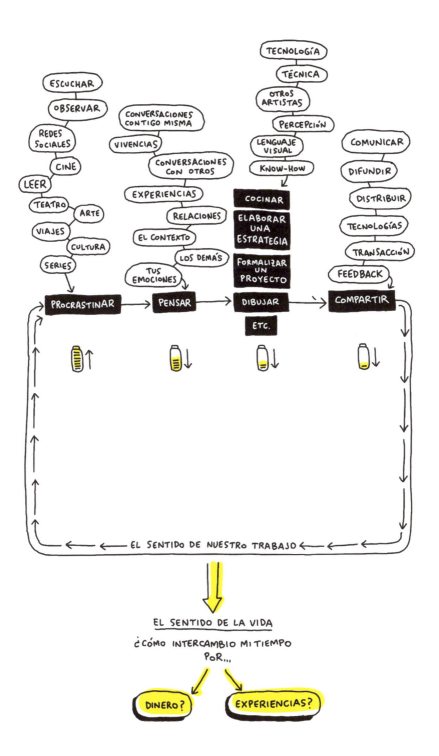

Si acortamos el ciclo de procrastinar > pensar > dibujar y antes de compartir volvemos a procrastinar, ocurre algo curioso: de repente, el proyecto, el dibujo o lo que estabas haciendo ayer ya no lo ves del mismo modo. De pronto, no te parece tan bueno como lo habías visto y quieres cambiarlo. Tu cabeza y tu mirada han evolucionado y ya no son iguales. Ahora ves cosas que harías de otra manera, que mejorarías. Eso sucede porque cada vez que pasamos por la casilla de procrastinar, evolucionamos. Nuestro cerebro cambia (porque como hemos visto, es un órgano plástico).

Si lo que hacemos es procrastinar y luego pensar, pero sin llegar a formalizar, a ejecutar nada, de repente nos encontraremos con que jamás hacemos nada. Es como esas personas que, al ver un dibujo mío, me dicen: «Eso se me ocurrió a mí hace una semana». A lo que respondo siempre: «¡Pues haberlo hecho!». Todos tenemos muchas ideas continuamente, pero si no las formalizas y las compartes, no existen para el resto del mundo.

En definitiva, para que el acto creativo sea completo, es necesario pasar por todos estos pasos:

- **Procrastinar:** Para llenar tu depósito creativo.
- **Pensar:** Para abrir tu mente y conseguir conectar ideas. Si no llegas a este paso, estás procrastinando y no haces nada.
- **Dibujar o pasar a la acción:** Si no dibujas o materializas los pensamientos en algo concreto, estás pensando para ti, lo cual puede ser muy provechoso para ti misma, no para nadie más.
- **Compartir:** Si no compartes, el dibujo o lo que hayas materializado se quedará solo para ti, para tu uso y disfrute, pero no tendrá una interacción con lo demás: con el entorno y el contexto.

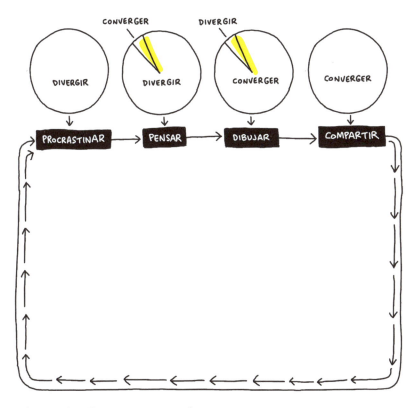

DIVERGIR: PENSAMIENTO SISTÉMICO
CONVERGER: PENSAMIENTO LINEAL

RETO: LAS EMOCIONES

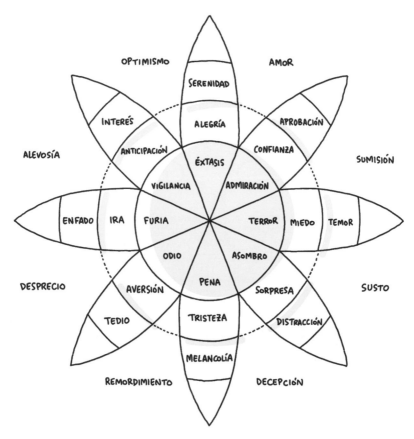

Para probar el proceso creativo y llevarlo a la práctica, vamos a trabajar este reto, que trata de representar situaciones que tienen que ver con las emociones.

Materiales: Papel y lápiz o rotulador.

Tiempo: 20 minutos para realizar el reto.

Cómo lo haremos:
Incluiremos en un solo dibujo la conexión entre dos emociones elegidas de la rueda de Plutchik.

¡YO YA ESTOY PREPARADO!

1. Elige dos emociones del círculo. En esta fase dejamos de procrastinar y nos ponemos a pensar.

2. Conéctalas por medio de una idea. Fase de pensar.

3. Ilústralas en un solo dibujo. Fase de formalizar.

4. Repite de nuevo el proceso para que el resultado sean dos dibujos. Vamos de nuevo a la fase de procrastinar y pensar (al punto 1).

5. Cuando tengas los dos dibujos, envíaselos a alguna amiga por WhatsApp o compártelos en tus redes sociales. Fase de compartir.

LO QUE TE GUSTABA
AYER TU DIBUJO

LO QUE TE
GUSTA HOY POR
LA MAÑANA

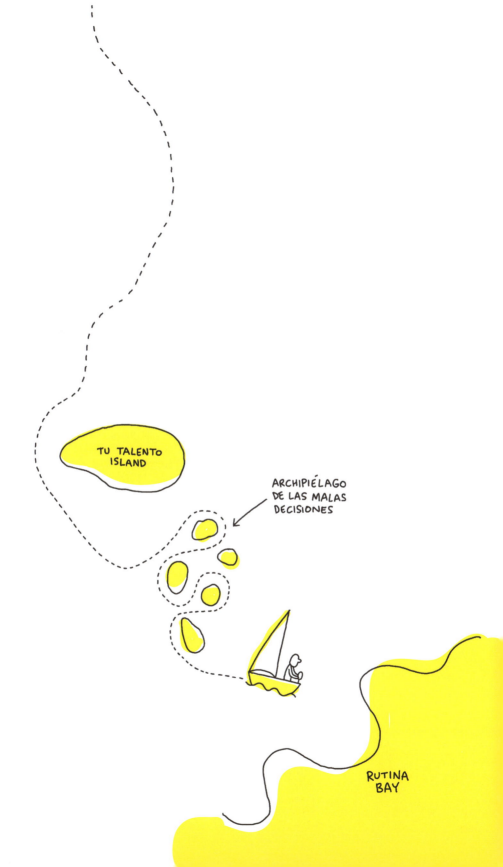

¿DE DÓNDE NACEN LAS IDEAS?

Me han preguntado miles de veces: **¿de dónde sacas las ideas?, ¿no se acaban?** Son buenas preguntas, porque te hacen pensar realmente en tu trabajo y en la esencia del mismo. Es una pregunta que planteo habitualmente cuando imparto talleres. Y las respuestas son muy curiosas:

- De tu entorno.
- De otros artistas. De las referencias.
- De tus experiencias.
- De lo que lees, ves, etcétera.

Y todas son válidas. Siempre digo que, si un gatito nace de otros dos gatitos, con las ideas pasa lo mismo. Una idea nace de la conexión entre dos o más ideas. Es así de sencillo y complejo a la vez. Son ideas que están en el ambiente y que consigues conectar porque están ahí, en el «magma» ambiental. Están en el contexto cultural, tecnológico y social del momento en el que vivimos, que los alemanes denominan *Zeitgeist*, o espíritu de nuestra época. Y en ese *Zeitgeist* flotan una serie de conceptos e ideas que compartimos como humanidad. Estas ideas se suceden y evolucionan cada vez más rápido: basta con ver cómo cambia la cultura y el lenguaje de una generación a otra, ¡generaciones que se suceden ya cada cinco años en el momento de escribir este libro! Dicho de otro modo: las ideas y los conceptos de los jóvenes que nacieron en 2005 ya son sustancialmente diferentes a las de quienes nacieron en 2010.

Santos Dumont

Hermanos Wright

Pero volvamos a la idea del *Zeitgeist* y de que las ideas nacen de otras ideas. Porque lo importante aquí son las conexiones que establecemos entre ellas. Y es en ese chispazo, en esa conexión, donde surge otra idea que es diferente (radical o sutilmente) y por tanto nueva.

Esto es muy común en ciencia y tecnología. Existen muchísimos ejemplos de inventos que han surgido en el mismo momento histórico pero en lugares diferentes. Uno de los casos más conocidos es el del primer vuelo. ¿Lo llevó a cabo el brasileño Alberto Santos Dumont o fueron los hermanos Wright?

En Estados Unidos, este honor se acredita a los Wright. Sus primeros vuelos públicos, realizados en presencia de un gran número de testigos, se llevaron a cabo en 1908 en Le Mans (Francia). Sin embargo, a Santos Dumont se le considera el inventor del avión en la mayor parte del mundo, donde se le conoce como el padre de la aviación. En una tercera vía, también hay quien cree que otros aviadores hicieron sus contribuciones en el mundo de la aviación mucho antes que Santos Dumont o que los Wright, y que ese título no debería emplearse con ningún aviador en particular.

Lo que quiero resaltar con esto es que no importa quién fuera el primero. Lo importante es que en ese mismo momento se dieron las condiciones sociales, tecnológicas y culturales para que se pudiera realizar el primer vuelo ¡y en lugares muy dispares!

Esto ocurre también en el mundo de las ideas. Por eso es muy común que, en el mundo globalizado en el que vivimos, dos autores realicen por ejemplo la misma viñeta a partir de una idea: porque han bebido de las mismas fuentes.

Desde 2009 edito un blog y newsletter online donde un grupo de unos cincuenta autoras y autores publicamos viñetas sobre un tema determinado. Y para coordinarnos usamos un chat de WhatsApp en el que se van compartiendo las viñetas que vamos haciendo, de forma que las comentamos antes de su publicación.

Pues bien, nos ha pasado muchas veces que un autor comparte su viñeta e inmediatamente otro lanza sorprendido su viñeta y es... ¡¡¡la misma idea!!!

Viñeta de **Violette Bay**

Boceto de viñeta de **Laura Árbol**

Boceto de viñeta de **Roger Petra**

Un ejemplo lo encontramos en un número sobre las elecciones brasileñas, donde ocurrió que tres autores de la publicación usaron la metáfora de Brasil como pulmón mundial para hacer una viñeta.

Muchas veces se ha asociado el nacimiento de estas ideas al fenómeno de la inspiración, del que tenemos testimonios de algunos escritores, poetas o artistas...

TÚ

MALA IDEA

BUENA IDEA

GRAN IDEA

LA PEOR IDEA

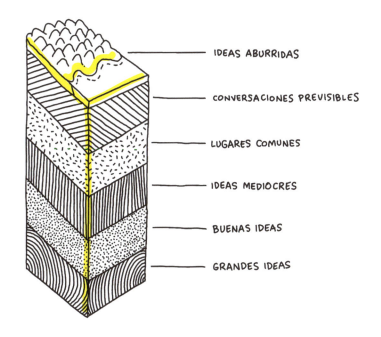

IDEAS ABURRIDAS

CONVERSACIONES PREVISIBLES

LUGARES COMUNES

IDEAS MEDIOCRES

BUENAS IDEAS

GRANDES IDEAS

¿ DE DÓNDE NACEN LAS IDEAS?

EN UNA REUNIÓN DE TRABAJO

EN LA DUCHA

SOLUCIÓN:
REUNIÓN EN LA DUCHA

PASIÓN

RESULTADOS

TRABAJO

ESTRATEGIA

EMOCIÓN

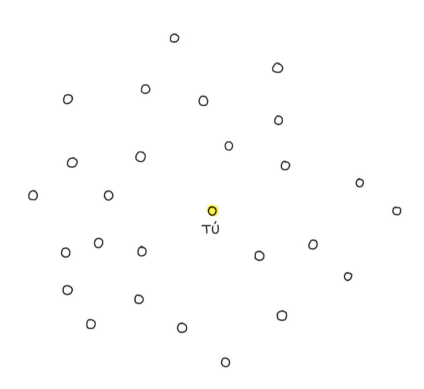

TÚ

GENTE TENIENDO SEXO
AHORA A TU ALREDEDOR

FINDE CON
LOS AMIGOS

FINDE CON
LA FAMILIA

Aquí es donde se verifica la importancia del contexto social, cultural y tecnológico desde el que realizamos todo el proceso creativo y que es fundamental para entender una época determinada. Las ideas también hablarán de esa época y, seguramente, cuando en el futuro un historiador estudie la nuestra, encontrará relaciones formales y conceptuales entre la gran mayoría de artistas que trabajamos hoy.

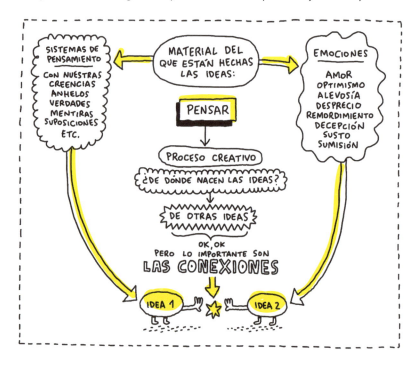

Porque las ideas están hechas de nuestro sistema de pensamiento basado en creencias, verdades, suposiciones, anhelos y demás. Pero también de emociones como el amor, el odio, la sorpresa, la ternura, la rabia, el miedo o la nostalgia, por ejemplo.

Ahora, vamos a ver cómo andamos de ideas en nuestra nevera cerebral, ese espacio de la memoria donde las guardamos. Este es uno de los retos estrella del libro y que más sorprende por el trabajo que desarrollamos a la hora de hacerlo.

RETO: LA NEVERA CEREBRAL

Objetivo: Verificar cómo andamos de ideas en nuestra nevera o almacén cerebral. Vamos a jugar a conectar ideas para conseguir otras diferentes.

Materiales: Papel, lápiz o rotulador.

Tiempo: 44 minutos para un total de once ilustraciones (4 minutos por ilustración).

Cómo lo haremos:
Vamos a ir ilustrando los temas propuestos utilizando como base los diferentes esquemas que aparecerán a continuación.

Todo será muy rápido y muy automático.

1. Mira el ejemplo que te pongo antes de mostrarte el concepto y el esquema sobre el que harás el dibujo.

2. Haz el dibujo conectando esquema y concepto y buscando otros conceptos que conectar en ese esquema.

3. Si te da tiempo durante los 4 minutos, haz más de un esquema, más de un dibujo. A veces la mejor idea no sale en el primer dibujo ni el segundo, sino en el quinto o sexto.

4. Si en alguno te quedas atascada, no te preocupes, es normal. Puedes pasar al siguiente.

5. En cada uno de ellos te daré una pequeña orientación.

Ejemplo:

NACER MORIR

Resultado:

PERDER EL TIEMPO

Otro ejemplo:

Y su resultado:

Ahora te toca a ti... ¡Vamos allá!

Ejemplo de uso del esquema:

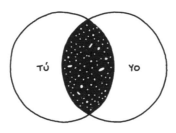

Concepto y esquema para hacer el reto:

DIOS

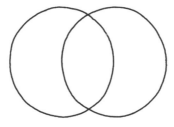

Aquí conecta dos círculos. No hace falta que aparezca la palabra «Dios». Puede aparecer o no. Puedes usar textos o dibujos. Deja que fluya. Tienes 4 minutos para hacerlo.

Ejemplo de uso del esquema:

Concepto y esquema para hacer el reto:

MIEDOS

Aquí trabajaremos con la idea del plano de una casa, conectándolo con el concepto de «miedos». Piensa que puede ser ese plano u otro inventado por ti. Puede haber habitaciones de diferentes tamaños, más o menos habitaciones. Y mil posibilidades. El único requisito es dibujar un plano y luego relacionarlo con «miedos». Tienes 4 minutos. ¡Vamos!

Ejemplo de uso del esquema:

Concepto y esquema para hacer el reto:

TIEMPO LIBRE

○————————————————————————○
NACER MORIR

En este caso jugamos con la línea de vida. Entre la vida y la muerte, empezamos con «nacer» y acabaremos en «morir». Y en ese lapso que es la vida tienes que representar el tiempo libre. Puedes hacerlo con líneas, puntos, textos... Con todo lo que quieras. Ya sabes, el único requisito es que son 4 minutos. ¡Ya!

Ejemplo de uso del esquema:

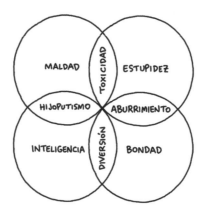

Concepto y esquema para hacer el reto:

FELICIDAD

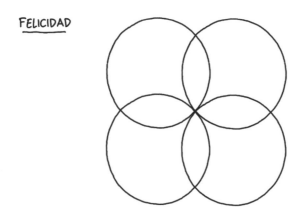

Aquí dibuja los cuatro círculos tal y como se muestran y a continuación piensa en el tema: «la felicidad». Primero deberás poner dos conceptos contrarios en diagonal. Fíjate en el ejemplo.

He colocado en diagonal: MALDAD y BONDAD (que son contrarios). Y lo mismo con INTELIGENCIA y ESTUPIDEZ, también contrarios y en diagonal. Después he mezclado lo que yo creía que podría funcionar en las intersecciones. ¡Vamos allá! ¡4 minutos!

Ejemplo de uso del esquema:

Concepto y esquema para hacer el reto:

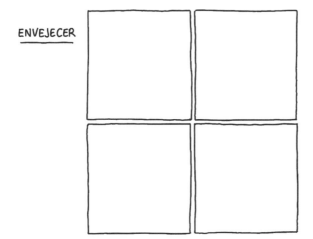

ENVEJECER

En este caso, jugaremos con el tiempo. Y lo haremos a través de cuatro viñetas, cuatro cuadrados que se leerán de izquierda a derecha y de arriba abajo. En ellos pasará el tiempo. Aquí el tema te lo pongo fácil: «envejecer». ¡Vamos allá!

Ejemplo de uso del esquema:

Concepto y esquema para hacer el reto:

FAMILIA

Si en el anterior jugábamos con el tiempo, en este caso trabajamos con la idea del espacio. Lo haremos a partir de un mapa y sobre él hablaremos de la familia. Piensa que podemos nombrar calles, barrios o casas. También realizar recorridos y nombrarlos. O salirnos del plano. Puedes dibujar este u otro plano e interactuar con él para representar la idea de familia. Todo en 4 minutos.

Ejemplo de uso del esquema:

Concepto y esquema para hacer el reto:

CONTRADICCIONES

Representa un busto y dentro escribe o dibuja contradicciones que tengas o que se te ocurran. Pueden ser muchas o centrarte en unas pocas. Eso sí, en 4 minutos.

Ejemplo de uso del esquema:

Concepto y esquema para hacer el reto:

LIBERTAD

Vamos a mezclar el mapa propuesto con la idea de «libertad». ¿Cómo representarías el concepto de libertad en el mapa?

Ejemplo de uso del esquema:

Concepto y esquema para hacer el reto:

EMOCIONES

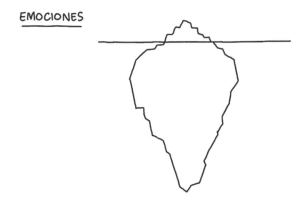

Habla de las emociones a través de la figura de un iceberg. De algo que ocurre en la superficie y algo mucho más grande que hay bajo el agua, ajeno a la vista. ¡Vamos!

Ejemplo de uso del esquema:

Concepto y esquema para hacer el reto:

SEXO

¿Qué escribirías en el mensaje de una de esas galletitas de la suerte... sobre el sexo?

Ejemplo de uso del esquema:

Concepto y esquema para hacer el reto:

TU EX

Y por último, a partir de un gráfico de tarta donde haya un espacio muy grande y una pequeñísima porción, escribe en cada área algo relacionado con tu ex. ¡Y ya lo tendríamos! ¡Los últimos 4 minutos!

Para mí, tener que nombrar algo y no dar con la palabra es de las sensaciones más frustrantes que existen. Es como estar preso en una jaula sin poder salir. No poder nombrar algo es sinónimo de no poder llegar a hacerlo realidad: de no poder materializarlo en el mundo del lenguaje, que a su vez es el mundo simbólico en el que nos movemos los humanos para relacionarnos. Porque conocemos el mundo a través del filtro del lenguaje. Aprehendemos la realidad porque podemos nombrarla.

No podríamos hablar de lo que es un vaso de agua sin poder nombrarlo. Ni de un pájaro o una montaña. Todo ello existe porque existe en nuestro lenguaje. Nos comunicamos y vivimos a través de él. Nos comunicamos y vivimos a través de los conceptos que conocemos.

REALIDAD

Hay que imaginar también el lenguaje como la herramienta que usamos para ser creativas, para desarrollar conversaciones, planes o conexiones. Un vehículo a través del cual las ideas viajan desde nuestro interior (de la memoria) al exterior. Y se materializan. Pasan a formar parte de la realidad.

Así se completa el camino. Por un lado, usamos el lenguaje para tomar la realidad y llevarla a nuestro interior (memoria). Por el otro, allí recreamos la realidad y la organizamos gracias a la herramienta del lenguaje, que se convierte de nuevo en un vehículo que regresa a la realidad y la transforma.

Usamos la creatividad para cambiar la realidad (el mundo) a través del lenguaje, y la memoria es un lugar dinámico donde se mueven los conceptos de forma interconectada. Es el espacio donde residen y donde utilizamos continuamente los conceptos y el lenguaje. Y como tal, la creatividad viene de la memoria.

Con lo cual, la realidad se transforma por la acción del lenguaje creativo que surge de la memoria. Y el lenguaje creativo se aprende, se entrena, como ya vimos, para mejorar nuestra comunicación, y en última instancia nuestra propia vida. Así que vamos a aprender a conceptualizar (que es la acción de nombrar la realidad por medio del lenguaje) y a desarrollar actividades donde podamos ejercitar el mundo de los conceptos.

RETO: SUMAS

Eso es, vamos a jugar con el lenguaje de forma creativa y lo haremos sumando ideas para obtener como resultado otras nuevas.

Materiales: Papel y lápiz o rotulador.

Tiempo: Intentaremos hacer una ilustración cada 3 minutos y haremos ocho ilustraciones. En total, tienes unos 24 minutos.

Cómo lo haremos:
Es muy sencillo: te propongo algunas ideas que se suman y hay que pensar la respuesta en forma de dibujo. Debe ser una respuesta muy automática, en el momento. Piensa en conectar estos dos conceptos de un modo en el que comuniques algo. Realiza un dibujo para cada una de las sumas propuestas:

> *Amor + tierra*
> *Coca-Cola + beso*
> *Dejar en visto + atardecer*
> *Orina + mercado*
> *Mascota + jarrón*
> *Caer + mirar*
> *Sólido + pérdida*
> *Cuerpo + fe*

AMOR + TIERRA

DEJAR EN VISTO + ATARDECER

MASCOTA + JARRÓN

PROCESO CREATIVO

CÓMO VES TU PROYECTO NADA MÁS CREARLO

CÓMO VES TU PROYECTO AL DÍA SIGUIENTE

RETO: MAPA DE CONCEPTOS

Vamos a desarrollar un mapa de conceptos ilustrados a partir de un tema. Esto nos servirá para buscar ideas más allá de las primeras que se nos ocurran. Es decir, vamos a rebuscar en los rincones de nuestra memoria para sacar las mejores.

Materiales: Papel y lápiz o rotulador.

Tiempo: 20 minutos para obtener un mapa de conceptos y una ilustración.

Cómo lo haremos:

1. Escoge uno de estos temas. Son temáticas muy generales.

> *La vida y la muerte*
> *Desigualdad*
> *Amor y desamor*
> *Eternidad*
> *Viajes*

2. Ahora baja ese tema a un subtema del mismo. Esto se hace buscando algo muy muy concreto dentro de ese gran tema. Es importante que sea concreto, para que el reto se desarrolle de forma óptima. Por ejemplo, si he elegido como tema «La vida y la muerte», yo escogeré como subtema «Morir tontamente». El esquema que vamos a rellenar tendrá esta forma:

3. A continuación, escribimos en el centro del papel el subtema y vamos a someterlo a muchas preguntas, que responderás escribiéndolas alrededor del subtema que has elegido.

> *a. ¿Qué **experiencias** has vivido con respecto a ese subtema?*
> *b. ¿Qué **contradicciones** has vivido con respecto a ese subtema?*
> *c. ¿Qué **espacios ocupa**? ¿A qué **espacios te recuerda**?*
> *d. ¿Qué **acciones se relacionan** con ese subtema?*
> *e. ¿Cuál es **el pasado, presente y futuro** de ese subtema?*
> *f. ¿Qué **otros temas** pueden estar relacionados con ese subtema?*
> *g. ¿Existen **actores o sujetos protagonistas y secundarios**?*
> *h. ¿Qué es **lo contrario** de ese subtema? ¿O los contrarios posibles?*
> *i. ¿Qué **procesos similares** a ese subtema se te ocurren? ¿Qué otros procesos de otros ámbitos podrían ser parecidos a ese subtema?*

Responde con la mente abierta. Si es necesario imaginar o inventar las respuestas en algún caso, hazlo, pero sobre todo contesta a todas las preguntas.

AQUÍ TIENES UN EJEMPLO DE CÓMO PODRÍA QUEDAR, UNA VEZ RELLENADO. EN ESTE CASO, EL TEMA ELEGIDO FUE «LA VIDA Y LA MUERTE», Y EL SUBTEMA, «MORIR TONTAMENTE», UN TEMA MUCHO MÁS CONCRETO.

4. A continuación pensemos en el dibujo que vamos a hacer. Para ello podemos pasar de los conceptos que han aparecido al dibujo siguiendo uno de estos tres caminos:

1. El mapa de conceptos nos ha servido de «calentamiento». Si te ha venido una idea a la cabeza tras haber profundizado en el tema, adelante, pasa a dibujarla.

2. Elige una de las respuestas y dibújala.

3. Elige varias respuestas del mapa y propón un dibujo que sea el resultado de la conexión entre ellas.

Por ejemplo:

Esta técnica del mapa de conceptos sirve sobre todo para llegar a los rincones de un tema a los que de otro modo sería muy complejo llegar. Ayuda a descubrir y conectar ideas de forma sistémica.

MONTAÑAS
DEL PENSAMIENTO
DIVERGENTE

AUTOPISTA DE LA RUTINA DIARIA

EL PROYECTO
EN TU CABEZA

EL PROYECTO

4. HACERTE PREGUNTAS...

Cuando nos movemos por nuestra ciudad, tendemos a realizar siempre el mismo recorrido. Suele ser el camino que escogemos como el más efectivo, el más rápido. Esto hace que no conozcamos apenas la ciudad. O que nuestro mapa mental de la misma se componga de unas líneas simples de trayectos raquíticos.

¿Recuerdas que hemos hablado de que la memoria se asocia a lo espacial? ¿Y que en la misma memoria es donde desarrollamos el lenguaje, y por ende, la creatividad? Bien, pues el hecho de ir siempre por el mismo recorrido hace que en realidad estemos siguiendo una lógica lineal y pragmática para llegar de un lado a otro, pero desde luego no es el camino que nos puede despertar más la creatividad o estimular nuevos inputs (no es una lógica de pensamiento sistémico o creativo).

Esta reflexión, con la que me topé en un momento de mi vida, fue como una gran bocanada de aire fresco que explicaba por qué yo me aburría tanto si seguía siempre el mismo recorrido. Y por qué tendía de forma intuitiva a variar mi trayecto por las calles. Porque si sigues nuevos caminos, ocurren cosas nuevas. Te encuentras con paisajes diferentes, con personas diferentes y situaciones diferentes.

Es como con las «primeras veces», que para mí son tan importantes y estimulantes. La primera vez que haces una actividad es muy especial. Las primeras veces carecen de hábitos, te obligan a salir de la zona de confort y a enfrentarte a nuevos retos que a su vez te obligan a llegar a nuevas soluciones, nuevas decisiones y nuevos resultados creativos. En este capítulo vamos a trabajar a partir de las primeras veces, a desarrollar diferentes técnicas que nos ayuden a ver la realidad de un modo distinto. Vamos a cuestionarnos todo. Vamos a preguntarnos qué es la normalidad y a aprender técnicas para romper rutinas.

Mi función, cuando publico viñetas en Instagram o trabajo en un libro, es preguntar cosas al lector, plantearle las preguntas adecuadas que le lleven a su propia reflexión. En ningún momento pretendo adoctrinar o hablar de grandes verdades. Creo que nuestro trabajo, para que sea creativo, ha de preguntar cosas y conecta directamente con esta acción continua de cuestionarnos nuestros aprendizajes y si el mundo que nos rodea podría ser de otra forma.

Mediante una serie de retos, vamos a ver algunas técnicas que nos ayudan a plantearnos preguntas diferentes.

RETO: DIBUJAR LA SOLUCIÓN

Ahora, vamos a buscar soluciones gráficas a grandes problemas.

Y vamos a hacerlo imaginando que somos una especie de diosecillos capaces de cualquier cosa. Al fin y al cabo, el dibujo nos lo permite.

Materiales: Papel, lápiz o rotulador.

Tiempo: 15 minutos para realizar cinco dibujos.

Cómo lo haremos:
Hay que dibujar una solución a cada problema (gran problema) que te voy a plantear. Tienen que ser soluciones imaginativas y diferentes. Debes descartar lo primero que te venga a la cabeza. Debes buscar soluciones originales, diferentes, locas, irrealizables incluso, pero sorprendentes. Si te bloqueas, sal a pasear o usa el reto de tirar los dados que hemos visto.

Ejemplo:

¿Cómo solucionarías el problema de la contaminación de bolsas y plásticos en los océanos?

Solución 1:

PARQUE NATURAL
SIN PLÁSTICOS

LIBRE DE
PLÁSTICOS

PLÁSTICOS

Solución 2:

EL DOCTOR FRANKENSTEIN
RESUCITA BOLSAS DE PLÁSTICO:
LAS DOTA DE VIDA Y LAS
CONVIERTE EN MEDUSAS

Ahora propón tus soluciones dibujadas a estos problemas:

- *Un ascensor con gente dentro que se ha quedado colgado entre dos plantas de un edificio.*
- *Cómo rescatar a un gato que no puede bajar de un árbol.*
- *Cómo evitar a la gente tóxica.*
- *Cómo acabar con el hambre en el mundo.*
- *Cómo eliminar la estupidez humana de la faz de la Tierra.*

Intenta dibujar las soluciones de forma simple.

LA PREGUNTA ES LA MÁS CREATIVA DE LAS CONDUCTAS HUMANAS.

Alex Faickney Osborn, *publicista y teórico de la creatividad. Inventó el* Brainstorming, *tormenta o lluvia de ideas, así como el método de Solución Creativa de Problemas*

Alex Faickney Osborn proponía a su equipo y a algunos clientes que unieran estos nueve puntos sin levantar la punta del rotulador del papel y solo con cuatro líneas. ¿Te atreves a hacerlo?*

* Tienes la solución al final del libro.

Alex Faickney Osborn planteaba estas preguntas para intentar pensar más allá de unos límites marcados (*out of the box*, «fuera de la caja»), para no caer en las preguntas de siempre, ya que, si hacemos las preguntas de siempre, obtendremos las respuestas de siempre:

¿Se puede hacer de otras maneras?
Tal como está o modificado.

¿Se puede adaptar de alguna manera?
¿Se puede modificar?

¿Se puede ampliar?
Hacerlo más grande, más largo, más alto, añadírsele algo, multiplicarlo o exagerarlo.

¿Se puede minimizar?
Hacerlo más pequeño, más bajo, eliminar una parte o reducirlo.

¿Se puede sustituir?
Por otra cosa, otras personas, distintos elementos, diferentes procesos, enfoques, contextos de uso, etcétera.

¿Se puede invertir?
Ponerlo de espaldas, darle la vuelta, intercambiar papeles o convertirlo en su opuesto.

¿Se puede combinar con otra cosa?
Su utilidad, su forma o cualquier otra característica.

RETO: PREGUNTAS ANTE LA IMAGEN

Materiales: Papel y rotulador o bolígrafo.

Tiempo: 3 minutos. En ese tiempo debes formular el máximo de preguntas que se te ocurran.

Cómo lo haremos:
Es fácil: vamos a abrir bien los ojos y a preguntarnos cosas.

1. Observa esta imagen.

2. A partir de lo que te sugiera, escribe tantas preguntas como puedas en esos 3 minutos. Hazlo como si fueras alguien que lo ve desde fuera. Como un extraterrestre que mira desde lejos. O como preguntaría un niño que está viendo las cosas por primera vez. Intenta hacer preguntas que no sean las más evidentes. Pero también las que creas que pueden ser las más evidentes.

3. Cuando pasen los 3 minutos tendrás muchas preguntas acerca de esa imagen que podrías responder. Utiliza esta técnica sobre la imagen o imágenes de un proyecto en el que estás empezando. Verás como aparecen ideas y temas inesperados y creativos.

TÚ

NUEVAS
IDEAS

THE IDEA IS
OUT THERE

BUENO, SI TE HA GUSTADO
EL ÚLTIMO RETO, DONDE
ESCRIBÍAMOS PREGUNTAS EN
LUGAR DE DIBUJARLAS, VAMOS
A OTRO DONDE TAMBIÉN
USAREMOS OTROS MEDIOS DE
EXPRESIÓN.

¡SIGAMOS SALIENDO DE
NUESTRA ZONA DE CONFORT!

RETO: LA SOCIEDAD ACTUAL

Con este reto vamos a representar ideas saliendo de nuestro modo habitual de plasmarlas. Trabajaremos con otros medios y experimentaremos nuevas maneras de formalizar ideas.

Materiales: Papel, lápiz o rotulador; una grabadora (vale la del móvil).

Tiempo: 30 minutos. Te propongo que plantees cuatro soluciones diferentes.

Cómo lo haremos:

1. Encuentra diez ideas para representar la vida actual en la sociedad. Escríbelas. Por ejemplo: «Somos la sociedad interconectada que menos se comunica» o «La sociedad que vive de espaldas a la naturaleza».

2. De esas diez ideas elige cuatro:

Una, conviértela en una receta.

Otra, conviértela en un sonido con elementos que tengas alrededor.

La siguiente, conviértela en dos frases como máximo, como un eslogan.

La última, en un dibujo.

Has salido de tu zona de confort utilizando medios para expresarte que no son los habituales. ¿Ha sido divertido? Pues ahora te propongo un nuevo reto para preguntarnos si las cosas podrían haber sido distintas.

RETO ¿POR QUÉ NO?

¿Cuántas veces nos hemos preguntado si las cosas no podrían ser distintas? Cuestionarnos por qué las cosas son como son y no de otra forma es una buena manera de «pensar fuera de la caja». Jugaremos a eso. Replantearnos reglas que existen, modificarlas, transgredirlas y representarlas en cuatro dibujos diferentes.

Materiales: Papel y un lápiz o rotulador.

Tiempo: 20 minutos para realizar cuatro dibujos.

Cómo lo haremos:

1. En primer lugar, escribe en un papel ocho preguntas que empiecen así: «¿Por qué no...?».

Por ejemplo:
¿Por qué no llevan falda los hombres?
¿Por qué no podemos hacer monólogos de humor en los funerales?

2. Selecciona cuatro de esas ocho preguntas.

3. Esas cuatro preguntas son las que representarás. Puedes dibujar las cuatro respuestas o bien limitarte a ilustrar las preguntas.

¿Por qué no llevan falda los hombres?

HOMBRES CON PANTALONES

HOMBRES CON FALDA

¿Por qué no podemos hacer monólogos de humor en los funerales?

MONÓLOGOS EN FUNERALES

También podemos ejercitar nuestro pensamiento «fuera de la caja» a partir de un reto donde dibujaremos lo que nos sugiera una forma determinada... ¿Preparada?

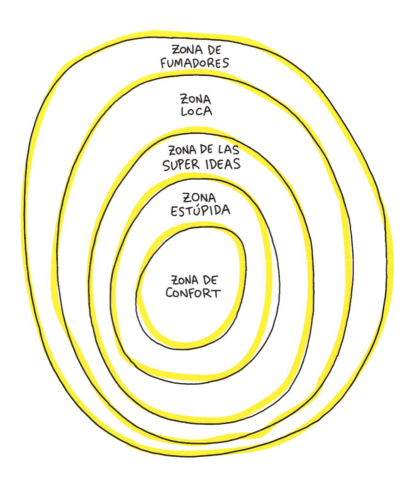

ZONA DE
FUMADORES

ZONA
LOCA

ZONA DE LAS
SUPER IDEAS

ZONA
ESTÚPIDA

ZONA DE
CONFORT

HORIZONTE DEL DESBLOQUEO

VALLE DE LA RUTINA

RETO: LA FORMA

Sigamos saliendo de nuestra zona de confort, esta vez utilizando el dibujo para ello. En este reto vamos a plantear una forma determinada (la que ves en la parte inferior de la página) y vamos a preguntarnos: ¿qué es esa forma? ¿De cuántas maneras la puedo representar?

Materiales: Papel y lápiz o rotulador.

Tiempo: 10 minutos, intentando hacer el máximo de dibujos.

Cómo lo haremos:
Realiza todos los dibujos que puedas partiendo de esta forma. Puedes agrandarla o empequeñecerla, puedes ponerla al revés, voltearla simétricamente en espejo... Cuando dibujes, si por ejemplo trazas un gorro de paja, no puedes hacer otro gorro (no vale hacer retahílas de dibujos de la misma clase).

Aquí te dejo algunos ejemplos:

Cuando acaben los 10 minutos, cuenta las ilustraciones que hayas hecho. Te asombrarán las ideas que pueden salir a partir de una forma propuesta. Y después de este reto tan simpático, vamos a hablar de lo que de verdad importa: el humor y la creatividad.

5. EMPATIZAR Y TRABAJAR EL SENTIDO DEL HUMOR

Llevamos tiempo automatizando procesos repetitivos. Es decir, reemplazando por máquinas las tareas en las que había alguien repitiendo la misma acción constantemente. Algunos casos ya tradicionales son las máquinas expendedoras de tabaco, sándwiches o accesorios electrónicos. También los peajes de las autopistas o las gasolineras se llevaron por delante muchos empleos. Ahora se habla de un futuro cercano con vehículos autónomos sin conductor, conducidos por inteligencias artificiales que están aprendiendo sin descanso de forma exponencial y son capaces de desarrollar ya acciones no tan automáticas en muchos planos. Si se usan bien, es probable que nos ayuden a resolver problemas complejos. En realidad, pienso que la inteligencia artificial llegará a digitalizarlo y automatizarlo todo. Absolutamente cualquier actividad humana. Y sí, **también la de crear**. Eso planteará otros problemas, como se plantearon con la Revolución Industrial. Habrá que pensar qué hacemos quienes nos dedicamos a lo creativo. Pero, y siempre hay un «pero», creo que nuestra labor creativa es también la de ir por delante.

La de hackear no solo a las máquinas, sino los propios procesos. No veo a la inteligencia artificial como un enemigo, sino como una herramienta potentísima sobre la que podremos trabajar de otras formas. En realidad, todos los oficios han cambiado muchísimo en poco tiempo. Y estos cambios son cada vez más rápidos y seguidos.

Uno de estos hackeos a la inteligencia artificial lo encuentro en el humor. Un elemento que siempre me ha acompañado. Desde pequeñito.

Cuando tenía unos once años, mi hermano Juanjo y yo decidimos que queríamos hacer la comunión. A pesar de habernos bautizado en la religión católica, en mi casa ha habido siempre un ambiente muy agnóstico, así que aquella decisión extrañó a nuestros padres. En realidad, queríamos hacer una fiesta como el resto de los niños y tener un reloj Casio digital con botones y luz. Esa era la verdadera razón para comulgar.

Para eso, debíamos asistir a unas clases de catequesis con curas del barrio (en su mayoría jesuitas que trabajaban a su vez en las fábricas como obreros), que tenían una visión no tan conservadora como otras facciones de la Iglesia. En esas clases nos daban charlas acerca de ética y moral y luego nos hacían dibujar o hacer redacciones. Un día nos dijeron que representáramos a la APA, la Asociación de Padres de Alumnos de la escuela, que era el antecedente de las actuales AFA: Asociaciones de Familias de Alumnos. Recuerdo que yo no perdía la oportunidad de boicotear ese ambiente tan aburrido y previsible, y ante esa actividad decidí poner bien grande en la cartulina de turno «Asociación de Padres Anormales» y dibujé a padres copulando entre sí y al cura por en medio con unos cuernos de Satanás y un rabo que le salía por detrás. El cura que estaba al cargo de la catequesis se llevó un buen susto y llamó a mi casa.

Cuando mis padres se presentaron ante el cura, este echó mano de mi dibujo y les preguntó de dónde sacaba yo esas ideas, si era en casa o qué. Ellos no supieron qué contestar, pero luego nos reímos mucho del asunto. Cuento esto porque el humor es la gran herramienta para hackear el sistema. Y además, es uno de esos procesos complejos de la conversación y el lenguaje donde entran en juego la cultura particular de un grupo social, la empatía, el lenguaje y otros elementos que creo que son muy complicados de establecer como patrones para una máquina porque son altamente volátiles. Y lo que hoy hace gracia mañana seguramente no lo hará. Por eso creo que el humor es uno de esos reyes de la creatividad. Ese tipo de mecanismo que está en la cumbre y que merece un capítulo para un breve análisis y también unas actividades que nos ayuden a entenderlo mejor.

IRONÍA

INTELIGENCIA

HACER EL HUMOR

LA
VIDA

HUMOR

TÚ

LA VIDA

TÚ

EL HUMOR

Por eso vamos a hablar del humor y de los límites del humor. Y para revelar su capacidad y poderío, te mostraré cinco ejemplos en los que he trabajado con los límites del humor y temas realmente sensibles. Advierto que esta última lección contiene imágenes que pueden llegar a herir determinadas sensibilidades. Hacernos preguntas en torno al humor nos ayudará a entenderlo.

Por ejemplo: ¿el humor es solo comedia o puede ser otras cosas? ¿Podemos usar el humor como palanca para replantearnos las cosas?

¿SON PELIGROSAS LAS IDEAS?

Esta imagen fue censurada por Facebook. La hice como respuesta al caso de la Manada. En ella se denunciaba el uso que la justicia hacía de la víctima cuestionando que ella no fuera «buscando» la violación...

¿IMPORTA LA FORMALIZACIÓN?

Esta otra imagen fue censurada por Instagram. Esta vez por usar una imagen fotográfica de unos testículos en sustitución del cerebro en la cabeza de un hombre, como metáfora del pensar con la entrepierna. Aquí nos podemos plantear cuál es el valor de la representación de la imagen. ¿Se le da más «valor» de «realidad» a una imagen fotográfica que a una ilustración? ¿Habrían censurado la imagen si hubiera ilustrado los testículos, en lugar de mostrar una fotografía recortada de los mismos?

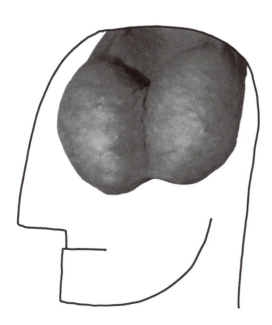

LOS LÍMITES DEL HUMOR

¿Existen los límites del humor? ¿Deberían existir? ¿Crees que vale todo en el humor? En relación con estas preguntas y con el valor que damos a las imágenes, vemos aquí un caso parecido al de los «testículos-cerebro», pero esta vez centrándonos en el valor de la imagen como un icono, como una imagen cultural a la que hemos atribuido un significado en cuanto sociedad. Y además, un significado sagrado.

El valor de una imagen
En realidad, todas las vírgenes se pueden interpretar como representaciones de la vagina. Y esta, la Virgen de Guadalupe, más aún.

En esta ocasión, Instagram no me censuró, pero sí hubo muchos seguidores que se sintieron ofendidos y dejaron de seguirme.

En el caso de que pienses que al menos debería haber algún tipo de límite, ¿cuál crees que debería ser? ¿Es importante el contexto en el humor? ¿Cuál es el contexto si publicamos humor en las redes sociales?

EL CONTEXTO

En 2020, en plena pandemia por el coronavirus, muchos autónomos se quedaron sin trabajo y el Gobierno de España reaccionó muy tarde con ayudas y de forma muy irregular. Los autónomos lo pasaron mal.

Una forma de usar el humor es dar un fuerte golpe en la mesa. Mostrar una realidad agria, llevar al extremo las situaciones. Y esto es lo que hice con esta ilustración que representaba lo que ves: un kit de supervivencia para autónomos que contenía en realidad una horca. Una seguidora me escribió para decirme que su marido era autónomo y, debido a la crisis, se había colgado el día anterior. Yo me sentí fatal y borré la imagen. Me autocensuré. Pero ¿crees que hice bien o no?

Piensa que al retirarla dejé de denunciar con una imagen lo que me parecía un momento de crisis y desprotección hacia todos esos trabajadores y trabajadoras que estaban obligados a quedarse en sus casas y no podían ganar dinero para subsistir. Yo aún tengo mis dudas.

LOS TEMAS TABÚ

El suicidio del Emoji Risas es otra imagen acerca del suicidio, un tema tabú sobre todo en las redes sociales. La paradoja es que precisamente la imagen habla del tabú. De la imposibilidad de mostrarte triste porque en las redes sociales todo debe parecer alegre aunque no lo sea.

Es la dictadura de la alegría. La imagen fue censurada por Instagram.

¿Piensas que es mejor hablar o no hablar de este tema en las redes sociales? ¿Crees que es un tema que puede ser tratado con humor?

NADIE ESPERABA EL SUICIDIO DEL EMOJI RISAS

CREO QUE ES EL RETO MÁS DIFÍCIL DE TODO EL LIBRO PORQUE ESTÁS LUCHANDO CONTRA TI MISMO Y TUS VALORES...

UUUFFF. ¡MUCHO ÁNIMO!

RETO: LOS LÍMITES DEL HUMOR

En las páginas anteriores has podido ver algunas viñetas donde hablaba de temas complicados: violaciones, machismo, religión, sexo o suicidio. Ahora vamos a trabajar los límites del humor en un tema libre.

Materiales: Papel y lápiz o rotulador.

Tiempo: 25 minutos.

La idea es muy sencilla y como ejemplo te pueden servir las viñetas que acabamos de ver.

Cómo lo haremos:

Vamos a crear una viñeta o una serie de tres a cinco viñetas que trate sobre un tema libre, pero llevándolo al límite del humor. Te propongo estos temas: religión, racismo, muerte, pobreza, enfermedades, machismo, suicidio. Y quiero que, cuando lo plantees, pienses en las siguientes preguntas:

- *¿El humor debe hacer reír o puede ser otra cosa?*
- *¿Dónde están los límites del humor?*
- *¿Debería haber límites para el humor?*
- *¿Cuáles son mis límites del humor?*

Intenta ser muy radical en tu propuesta. Piensa un tema y llévalo al extremo. Haz algo realmente bestia. Piensa que solo lo vas a ver tú. Juguemos a romper nuestros propios límites éticos y morales.

TEMAS TABÚ

LÍMITES
DEL HUMOR

INTELIGENCIA

INTELIGENCIA ARTIFICIAL
RIÉNDOSE DEL CHISTE QUE
HA DIBUJADO

JA JA JA

David Shrigley, *artista visual*

6. SIMPLIFICAR

NACER

SIMPLIFICAR MORIR

Lo simple genera más empatía que lo complejo. Cuando jugaba de niño con los Playmobil, siempre me identificaba con uno que tuviera el pelo negro como yo. Me proyectaba sobre ese juguete que era el protagonista de las aventuras que imaginaba, el héroe, el bueno, el mejor... Los Playmobil tienen algo muy potente en su diseño: su simplicidad. Gracias a ella, pueden llegar a ser cualquiera. Su cara son dos puntitos y una pequeña boca sonriente y eso los convierte en quien quieras imaginar. Están preparados y diseñados para despertar empatía. Lo simple tiene ese poder de conexión y comunicación con el resto.

Cuando a finales de 2016 empecé a contar historias completas a partir de esquemas muy simples, no imaginaba con cuánta gente conectaría, cuántos harían suyas esas historias: eran potentes porque no había nadie reflejado de forma compleja, sino líneas y puntos que comunicaban ideas y conceptos que otros muchos habían vivido. En esa simplicidad estaba su fuerza.

Aquí vamos a aprender a comunicarnos mejor y a conectar gracias a esa poderosa herramienta. Vamos a empezar con un reto para simplificar algo que nos haya ocurrido recientemente.

RETO: SIMPLIFICAR HISTORIAS

En este reto aprenderemos a simplificar y contar con dibujos una historia. Vamos a representar situaciones reales y cotidianas propias con el mínimo de elementos.

Materiales: Papel y lápiz o rotulador.

Tiempo: 20 minutos para desarrollarla.

Observa este ejemplo: solo con una línea cuento cómo es un proceso creativo, desde la motivación anterior a comenzar un proyecto hasta su entrega.

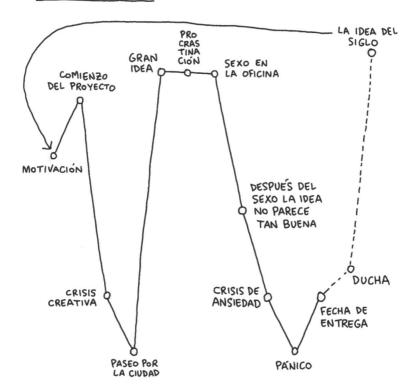

PROCESO CREATIVO

Ahora lo haremos aún más sencillo...

Cómo lo haremos paso a paso:

1. Escribe una historia, una anécdota que te haya ocurrido. Algo sencillo. Por ejemplo:

«Me olvidé las llaves, tuve que entrar por la ventana de mi propia casa y alguien llamó a la policía creyendo que yo era un ladrón».

2. A continuación, busca lo arquetípico de esa historia. Esto es, algo que le ocurra a todo el mundo. Los arquetipos son temas de los que puedo hablar y que le pueden haber pasado a otras personas. Por ejemplo:

- Olvidarse algo importante en casa (las llaves): ser olvidadizo.

- Estar en forma o no por si un día tienes que saltar por una ventana o hacer algo a lo que no estás acostumbrado; acordarte de las veces que no fuiste al gimnasio en ese momento: no ir al gym, preferir una cervecita con amigos.

- Vivir siempre vigilados por vecinos que llaman a la policía enseguida: estamos tan solos que no nos conocen ni los vecinos. El miedo en la sociedad.

En el ejemplo que he puesto, podremos hablar de:

- La gente olvidadiza
- Estar en forma o no / el gym
- La soledad
- El miedo

3. A partir de estos temas, elabora esquemas o dibujos que sirvan y conecten con mucha gente por el hecho de ser arquetípicos. Simplifica en el concepto y en la forma. Dibújalos con el mínimo de elementos. Intenta simplificar al máximo cada uno de ellos, de modo que si quitas algo más ya no se entiende.

Aquí te dejo algunos ejemplos:

La gente olvidadiza

Estar en forma o no / el gym

La soledad

El miedo

TU EX

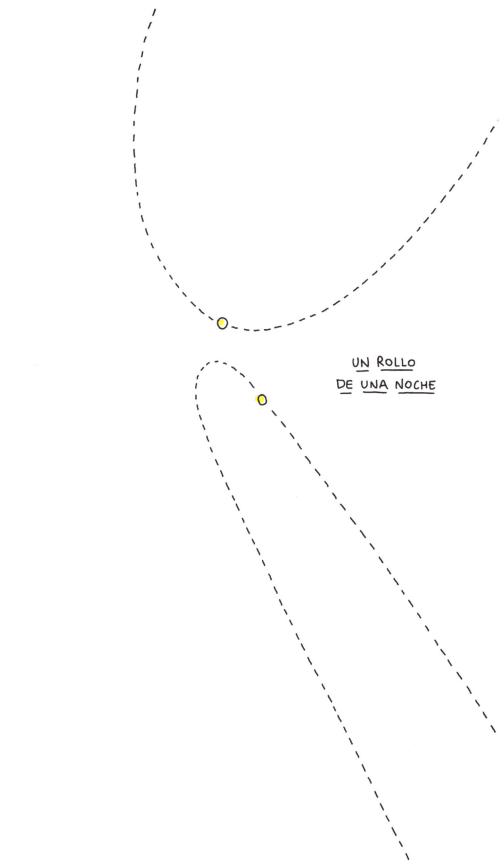

UN ROLLO
DE UNA NOCHE

EL CICLO DEL AMOR

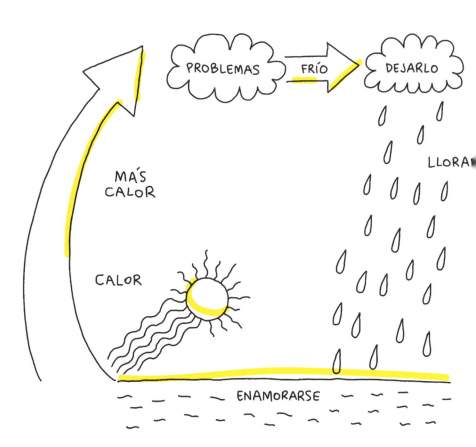

PROBLEMAS — FRÍO → DEJARLO

MÁS CALOR

CALOR

LLORA

ENAMORARSE

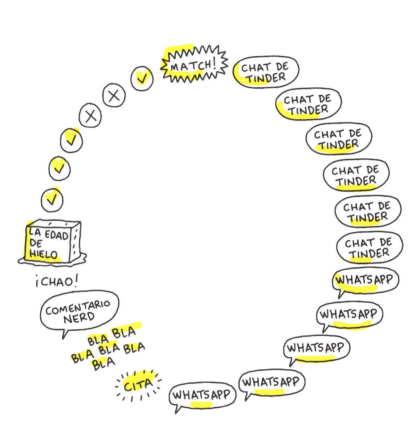

¿ESTILO?
NO: TU VOZ CREATIVA

Cuando doy clase y trabajamos a partir de representaciones simples de esquemas que he realizado, siempre digo a mis estudiantes que es importante que vean en mis ejemplos el fondo de la cuestión y no solo la forma. Quiero decir, que no acaben haciendo lo que hago yo, sino que comprendan la forma de pensar que hay detrás y que lo intenten llevar a su propia voz. De hecho, los animo a que se fijen en otros artistas y referentes y, en vez de quedarse en la superficie, se planteen preguntas de por qué tal o cual artista ha llevado al papel una idea de la forma en que lo ha hecho y cómo ha sido ese proceso de formalización. También incidimos mucho, tal y como hemos visto al principio del libro, en que es esencial descubrir cuál es la rareza de cada uno. Dicho de otro modo, cuál es su voz creativa, que no solo se circunscribe al estilo visual, sino a otras muchas características particulares de su forma de ser.

ALGUNOS AÑOS MÁS TARDE, EN 1994, NACE **LA CEBOLLA ASESINA**, CON INFLUENCIAS DEL CÓMIC UNDERGROUND AMERICANO, COMO LOS HERMANOS SHELTON (FREAK BROTHERS), GALLARDO Y MEDIAVILLA (MAKOKI) O ROBERT CRUMB.

en USA

EN 1998, LA COMPAÑÍA DE TELEFONÍA MÁS GRANDE EN ESPAÑA ME LLAMÓ PARA REALIZAR LO QUE SERÍA EL PRIMER CONTENIDO GRÁFICO DE ILUSTRACIÓN PARA MÓVILES. ME ENCARGARON UNA SERIE DE TIRAS DE HUMOR QUE SE TENÍAN QUE LEER EN LA PEQUEÑA PANTALLA DE LOS NOKIA DE AQUELLA ÉPOCA EN UN REDUCIDÍSIMO ESPACIO EN EL QUE APRENDÍ A DIBUJAR CON PÍXELES.

tu nivel económico

se mide en función

DE AHÍ ME SALIÓ UNA COLABORACIÓN EN LA SECCIÓN DIGITAL DE **EL SEMANAL** (EL SEMANARIO DE UNA RED DE PERIÓDICOS EN ESPAÑA) EN EL QUE SEGUÍ DIBUJANDO CON PÍXELES, PERO PARA UNA PUBLICACIÓN EN PAPEL.

de la silla

que utilices

MÁS TARDE, HACIA 2014, EMPECÉ A TRABAJAR CON ROTULADOR DE PINCEL. ERAN DIBUJOS QUE HABLABAN DE LA CRISIS QUE SE ARRASTRA DESDE 2008 Y QUE BEBÍAN DE LAS PINTURAS NEGRAS DE GOYA O DE DIBUJANTES COMO EL ROTO. SON ESCENAS O VIÑETAS ÚNICAS.

PARALELAMENTE SEGUÍA CON LOS CÓMICS, COMO ESTE DE LA ESCUELA, AUNQUE CADA VEZ SIMPLIFICANDO MÁS LA FORMA, INFLUIDO POR AMIGOS DISEÑADORES COMO MARISCAL O MARIO ESKENAZI, O ARTISTAS COMO KEITH HARING.

Y COMO YA SABES, DESDE 2016 EMPECÉ A TRABAJAR DE UNA FORMA MÁS MÍNIMA, CON ESQUEMAS Y ELEMENTOS MUY SIMPLES CON LOS QUE CONTAR HISTORIAS.

BIRTH BIRTH BIRTH BIRTH BIRTH BIRTH DEATH

NO PODEMOS SEPARAR LO QUE HACEMOS DE QUIENES SOMOS, NI DE LO QUE PENSAMOS O DE CÓMO APRETAMOS EL ROTULADOR CUANDO DIBUJAMOS. NO HAY DOS CALIGRAFÍAS IDÉNTICAS. LO MISMO PASA CON EL DIBUJO Y CON CUALQUIER TIPO DE EXPRESIÓN ARTÍSTICA. ADEMÁS, CUANDO CAMBIAS A LO LARGO DE TU VIDA, TU VOZ CREATIVA CAMBIA.

SÍ, PORQUE ES CIERTO QUE TUS DIBUJOS HAN IDO CAMBIANDO POR MEDIO DE SUS ELEMENTOS: NI LA LÍNEA, NI LAS FORMAS, NI EL USO DEL COLOR, NI LAS COMPOSICIONES SON LAS MISMAS EN CADA ETAPA.

ASÍ, MIENTRAS MI CABEZA CAMBIABA, MIS DIBUJOS TAMBIÉN LO HACÍAN: MI VOZ CREATIVA, QUE EN MI CASO USO A TRAVÉS DEL DIBUJO.

TRABAJES EN EL CAMPO EN EL QUE TRABAJES, TU VOZ CREATIVA SE VA CONSTRUYENDO A LO LARGO DEL TIEMPO Y LO MEJOR DE TODO ES QUE ES SOLO TUYA. CON EL TIEMPO SE ACABARÁ IDENTIFICANDO COMO ÚNICA Y PROPIA... Y TE DARÁS CUENTA DE QUE ES MUY DIFÍCIL USAR ALGO QUE NO SEA TU PROPIA VOZ, PORQUE ES LA QUE SALE DE MANERA NATURAL.

¡CLARO! Y LUEGO LA COHERENCIA, QUE PUEDE IR MÁS ALLÁ DE LOS ASPECTOS FORMALES Y TENER QUE VER CON EL MODO DE HACER O DE CONSTRUIR INCLUSO TU PENSAMIENTO Y LOS CONCEPTOS QUE MANEJES.

RETO: EL CUERPO HUMANO

En este reto vamos a trabajar diferentes conceptos y maneras de formalizar a partir de una representación arquetípica como es el cuerpo. Para ello, te voy a dar un tema y un material de dibujo para que a partir de esa idea y ese material representes un cuerpo humano.

Materiales: Papel suficiente, rotulador, pincel (o un rotulador con punta de pincel), vino, tinta, recortes de revistas (prepara abundantes recortes de revista antes de empezar la actividad).

Tiempo: 20 minutos para realizar cuatro dibujos.

Cómo lo haremos:
Partiendo de la figura del cuerpo humano vamos a representar diferentes ideas con los materiales que te diré. Los vamos a mezclar para obtener resultados inesperados.

A partir de los siguientes conceptos dibuja un cuerpo con cada una de las características que te propongo:

Dibuja un «cuerpo-camino» con un pincel y vino.

Dibuja un «cuerpo-conjunto de personas» con rotulador.

Dibuja un «cuerpo-mapa» con pincel y tinta.

Dibuja un «cuerpo-ciudad» con collage (con elementos recortados de revistas).

MENOS ES MÁS (A VECES)

Mario Eskenazi, un amigo diseñador, siempre me decía: «Javi, si de un diseño quitas un elemento y el diseño sigue teniendo el mismo sentido y significado, eso es que ese elemento sobraba». Y esta máxima se puede aplicar a cualquier formalización, a cualquier representación que hagamos. Sea más simple o más compleja. Eso da igual.

«El caso es que lo que no suma, resta». Esta frase es de otro amigo, **Martín Berasategui**, un gran cocinero con doce estrellas Michelin. La frase ilustra también esta gran verdad del arquitecto **Mies van der Rohe**, en un principio referida a la arquitectura, y que hoy en día se usa genéricamente en el mundo de las artes y el diseño y que es uno de los lemas del movimiento artístico conocido como minimalismo. Pero hecha la ley, hecha la trampa. Mientras que el «menos es más» es válido cuando hablamos de formalizar, puede que no lo sea tanto, por ejemplo, cuando pensamos en el proceso creativo. O quizá no lo sea precisamente en ese momento en el que nos dedicamos a errar de idea en idea usando ese pensamiento sistémico que deja que entren todas las ideas posibles para más tarde decidir con cuáles nos quedamos o qué conexiones realizamos. De ahí que menos sea más... a veces.

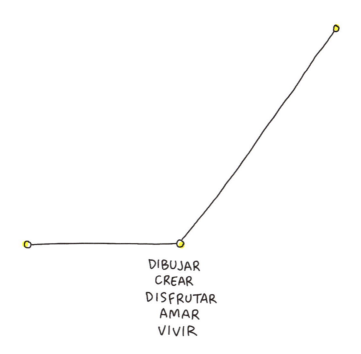

DIBUJAR
CREAR
DISFRUTAR
AMAR
VIVIR

TÚ CREES QUE SOY UN PÁJARO,
PERO EN REALIDAD SOMOS
DOS MONTAÑAS AL FONDO.
LOS PÁJAROS SON LOS DE AHÍ
ABAJO, A LA IZQUIERDA.

RETO: LA LÍNEA DEL TIEMPO

Vamos a pensar en formato de pasado, presente y futuro y trabajar con representaciones temporales con la intención de simplificar al máximo.

Materiales: Papel y lápiz o rotulador.

Tiempo: 30 minutos en total para realizar diez ilustraciones. Eso te obligará a pensar muy rápido y hacer una ilustración cada 3 minutos.

Cómo lo haremos:
Te propondré diez temas diferentes y tienes que representarlos sobre una línea de vida como los ejemplos que pongo a continuación con los temas de «crisis», «una vida longeva», «¡cómo pasa el tiempo!» y «la vida después de la muerte».

CRISIS

NACER CRISIS SIGUIENTE CRISIS UNA MÁS CRISIS FINAL

UNA VIDA LONGEVA

NACER

32.850 PUESTAS DE SOL

MORIR

¡CÓMO PASA EL TIEMPO!

NACER INFANCIA SEXO CIGARRILLO MORIR

LA VIDA DESPUÉS DE LA MUERTE

NACER MORIR FIESTA ZOMBI

Ahora te toca a ti: jugaremos a representar lo que ocurre entre algo tan simple (la línea) y universal como el hecho de nacer y morir (todo el mundo nace y muere, puede que no haya algo tan universal como esto). Dibuja una línea de nacer-morir con cada uno de estos temas:

- *El éxito profesional y la decadencia*
- *La vida después de la muerte*
- *Una vida perdida*
- *El amor y el desamor*
- *El amor de tu vida*
- *Vacaciones*
- *La felicidad*
- *La descendencia y el futuro*
- *Momentos familiares*
- *Trabajar* vs. *Procrastinar*

LAS TENDENCIAS

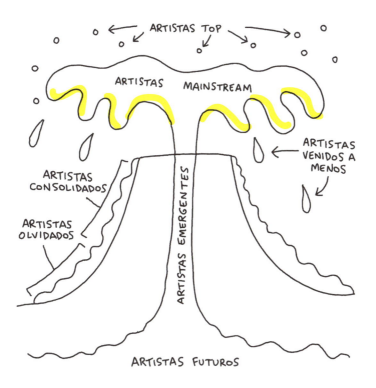

ARTISTAS TOP

ARTISTAS MAINSTREAM

ARTISTAS
VENIDOS A
MENOS

ARTISTAS
CONSOLIDADOS

ARTISTAS EMERGENTES

ARTISTAS
OLVIDADOS

ARTISTAS FUTUROS

ZOOM IN

7. VIVIR UNA VIDA CREATIVA

PROCESOS CREATIVOS

Como resumen, quédate con que no existe un único camino creativo y no existe un único proceso creativo. Hay tantos como personas creativas, o más, porque una sola persona puede tener varios procesos para crear. Aquí te muestro algunos que se me ocurren de forma muy simplificada:

Encontrar una idea. Conectarla con otra idea. Formalizarla. Simplificar al máximo. Empatizar y conectar con la gente. Ponerla en común.

Conectar dos ideas. Conectarlas con otra idea más. Elegir una de las conexiones. Formalizarla de forma muy compleja. Empatizar y conectar con la gente. Ponerla en común.

Encontrar una idea. Conectarla con otra idea. Formalizarla. Simplificar al máximo. Sacarla de contexto. Empatizar y conectar con la gente. Ponerla en común.

Conectar dos ideas. Conectarlas con otra idea más. Elegir una de las conexiones. Ponerla en común planteando una pregunta. Volver a hacer otra conexión a partir de las respuestas de la gente. Formalizar de nuevo la idea resultante. Ponerla en común.

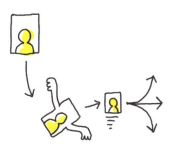

Conectar dos ideas. Contar una historia formalizando esas ideas. Empatizar y conectar con la gente. Ponerla en común.

Partir de una historia inventada o conocida. Simplificarla al máximo. Empatizar y llevarla a una historia genérica, que le haya pasado a mucha gente. Ponerla en común.

Elegir una imagen. Descontextualizarla y escribir un texto debajo. Ponerla en común.

Elegir una imagen. Descomponerla (recortando partes o dividiéndola en conceptos). Formalizar la imagen. Recomponerla (resignificarla). Ponerla en común.

En cualquier caso, todos los procesos son válidos y todos nos sirven si consiguen o al menos se acercan al resultado que esperamos.

LLUVIA DE NOVEDADES

TALENTO

ANDAR POR AHÍ CON ESPÍRITU CREATIVO

Pero más allá de los procesos, vivir creativamente es una forma de entender la vida. Y es una actitud que se puede aprender, como hemos visto a lo largo de este viaje. Además, es muy sano para una misma y para las personas que nos rodean. ¡Todo son ventajas!

QUEDA CON GENTE DISTINTA A TI. DE OCUPACIONES, EDADES Y LUGARES DIFERENTES. TE AMPLIARÁN LA MIRADA.

PRACTICA LOS RETOS DEL LIBRO CAMBIANDO LOS CONCEPTOS O LOS FOCOS. PLANTÉALOS COMO UNA HERRAMIENTA.

VIVE ATENTA AL LENGUAJE, A LAS PALABRAS QUE CONSTRUYEN LA REALIDAD. CAMBIAN SIN CESAR. AMPLÍA Y ACTUALIZA TU VOCABULARIO.

APRENDE DE OTROS ARTISTAS. TRABAJA COLECTIVAMENTE. APOYA A LOS NUEVOS ARTISTAS, SON EL FUTURO.

EN CADA PROYECTO, EMPÁPATE DE ESE MUNDO, EMPATIZA Y APRENDE.

TEN LA MENTE ABIERTA PARA DISFRUTAR DE OTRAS EXPERIENCIAS.

SIEMPRE ESTAMOS APRENDIENDO. SÉ EL ETERNO APRENDIZ.

AMA TU TRABAJO, RIÉGALO Y CUÍDALO A DIARIO.

MI PASIÓN

YO

RUTINA

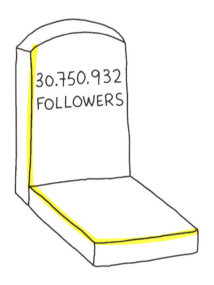

30.750.932
FOLLOWERS

Y SEGUIR CAMINANDO

Cuando trabajas en tareas creativas te das cuenta de que no hay un punto final. Siempre hay otro reto que surge un poco más adelante y que hay que resolver, un nuevo barco que vas a coger para navegar por mares nuevos. Eso es lo bonito de llevar una vida creativa: que es infinita. Quizá lo único infinito en esta vida es que puedas seguir amando lo que haces y creando gracias a la energía que se genera al enamorarte de un proyecto, de una idea, de una forma de pensar, de un trazo o del propio camino creativo, porque...

¡NO HAY UN FINAL!

Y el objetivo de la creatividad y la creación no es el resultado último sino la actividad misma de la creación, el camino: ahí reside la felicidad y el disfrute.

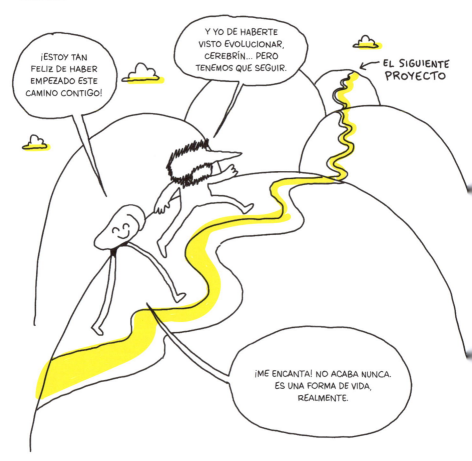

ESPERO QUE ESTE LIBRO TE HAYA SERVIDO PARA:

1. ENCONTRAR TU VERDADERA MOTIVACIÓN.

2. PERDER EL MIEDO A DIBUJAR.

3. SACAR IDEAS POR MEDIO DEL DIBUJO BAJO PRESIÓN.

4. CONECTAR Y ENCONTRAR IDEAS POR MEDIO DE UN MAPA CONCEPTUAL.

5. APRENDER A MIRAR DE MANERA DIFERENTE Y CRÍTICA.

6. BUSCAR FORMAS DE ROMPER LA MONOTONÍA Y FORZAR NUEVOS INPUTS Y CONEXIONES.

7. SINTETIZAR Y COMUNICAR IDEAS.

8. PENSAR FUERA DE LA ZONA DE CONFORT.

9. REFLEXIONAR SOBRE LOS LÍMITES DEL HUMOR.

10. TRABAJAR EL DISFRUTONEO.

Gracias mil. Nos seguimos viendo. Si quieres interactuar conmigo puedes encontrarme en las redes sociales: **@javirroyo.**

Benford, G., físico y escritor de ciencia ficción.

Berzbach, F., *El arte de llevar una vida creativa,* Editorial GG, 2017.

Borges, J.L., escritor.

Brown, B., académica, investigadora y escritora.

Castro, M., pedagogo, dibujante y discípulo de Arno Stern.

Changeux, J.-P., neurocientífico, profesor emérito del Instituto Pasteur y del Collège de France.

De Góngora, L., poeta y dramaturgo.

De Aquino, T., teólogo.

Dierssen Sotos, M., *El cerebro del artista,* Shackleton Books, 2019.

Edison, T., inventor, científico y empresario.

Einstein, A., premio Nobel y físico.

Faickney Osborn, A., publicista.

García-Delgado, C., *El yo creativo,* Arpa Editores, 2022.

Hawking, S., físico teórico, astrofísico, cosmólogo y divulgador científico.

Hijas, J., *El camino de la creatividad,* Publicación independiente, 2021.

Homero, *Odisea,* siglo VIII a. C.

Jenny, P., catedrático de Diseño Visual de la escuela Superior de Zúrich, Suiza.

Jolley, W., autor, locutor de radio y cantante.

Joyce, J., escritor.

Kahn, L., arquitecto.

Kiyosaki, R.T., empresario, inversor y escritor.

Kleon, A., *Roba como un artista,* Aguilar, 2012.

Krysa, D., *Tu crítico interior se equivoca,* Editorial GG, 2016.

Mozart, A., compositor.

Niemann, C., *Sunday Sketching,* Harry N Abrams Inc., 2016.

Palahniuk, C., *El club de la lucha,* Random House, 1996.

Picasso, P., artista.

Ramón y Cajal, S., premio Nobel, neurocientífico, médico.

Shrigley, D., artista visual.

Sigman, M., *El poder de las palabras,* Debate, 2022.

Sátiro, A., Tschimmel, K., *Crea(c)tivamente,* Mindshake, 2020.

Tonucci, F., pedagogo y dibujante italiano.

Van Gogh, V., artista.

Virilio, P., teórico cultural y urbanista conocido por sus escritos acerca de la tecnología.

Wittgenstein, L., filósofo, matemático, lingüista y lógico.

Yorifuji, B., *Rakigaki,* Blackie Books, 2022.

GRACIAS A LAS AUTORAS Y LOS AUTORES QUE ME HAN AYUDADO DESDE SUS LIBROS Y SUS PENSAMIENTOS

Esta es la solución al problema de unir los nueve puntos: Pensar «fuera de la caja».

Gracias a las y los viñetistas de *El Estafador* por las conversaciones continuas. Gracias a Marta Turégano y a Mariano Sigman por su mirada y sus consejos. Gracias al equipo de Chispum Studio por su trabajo e implicación.

SOMOS LO QUE CREAMOS

ÍNDICE

TODO LO QUE
NO HICISTE

Javier Royo Espallargas, alias **Javirroyo** (Zaragoza, 1972) es diseñador gráfico e ilustrador. Empezó colaborando en diferentes fanzines y en 1994 dio vida a su personaje más conocido, La Cebolla Asesina. En 2004 participó en el equipo de redacción y como autor del semanario de humor gráfico *El Virus Mutante*, junto a Forges, Gallego & Rey, El Roto y Peridis. Ha trabajado como ilustrador y humorista gráfico para varias editoriales y para medios como *Interviú* (ilustrando los textos de Juan José Millás), *El País, Visual, El Semanal o Uppers*, y es fundador, editor y autor de la publicación semanal de humor gráfico online *El Estafador*. Produce la marca de vinilos decorativos Chispum, en la que ha creado varios de los diseños. Es coautor de los libros *Martín Berasategui y David de Jorge* (Premio Junceda), *La tortilla de patatas* y *Grandes cócteles del mundo*, y ha ilustrado el libro de Mariano Sigman *El poder de las palabras*.

Además, es autor de *La Escuela* (Premio Cómic de Aragón), *Life is sho, Homo machus* (Lumen, 2020) y *Laborachismo* (Lumen, 2021, finalista de los premios Junceda, que otorga la Asociación Profesional de Ilustradorxs de Catalunya). *Dibujo, luego pienso* es su obra más reciente. Es profesor de ilustración y diseño en universidades como Eina, Barcelona School of Creativity, Labasad y BAU. En 2020 ganó el Premio Gràffica y ha sido nombrado por la Unesco embajador español de Positively Men, un programa formado por quince representantes de todo el mundo que destacan por su compromiso con las masculinidades positivas y la igualdad de género. Es un tipo feliz.

*Intervención gráfica en las persianas de los comercios del Guinardó
(Rebobinart, Barcelona, diciembre de 2022) para promover el consumo local.*

Fotografía: © **Laura Abad**

Este libro
acabó de imprimirse
en Barcelona
en marzo de 2023